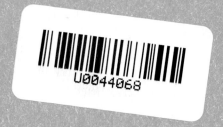

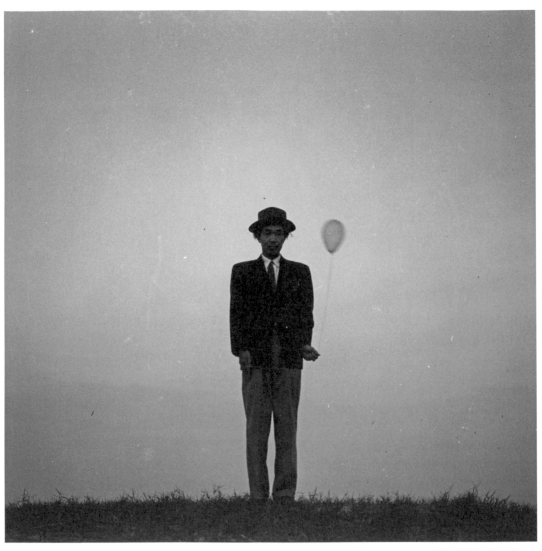

持氣球的自畫像，約1948

植田正治作品精選

佐藤正子——文

1

Early Works

早期作品

一九一三年三月二十七日，植田正治出生於日本山陰的一家木屐店，自小學起就非常喜歡有插畫的少年雜誌，同時萌生了當畫家的夢想。在一次偶然機會，親眼目睹了照片的沖洗過程，留下深刻的烙印，十五歲時開始熱衷於攝影。十八歲那年，以參加攝影雜誌的徵集活動為契機，開始了不管醒來還是在睡眠當中都只思考攝影的日子。

一九三〇年後，日本興起「新攝影」風潮。原本就熱衷於新鮮事物的植田正治，很快就將「實物投影」、「過度曝光」等技術運用在作品中。在繼續創作技術性實驗作品的同時，一九三九年，植田發表了以日本海濱附近女子為主角的〈少女四態〉，是他在二戰之前踐行「擺拍攝影」理念的代表作。

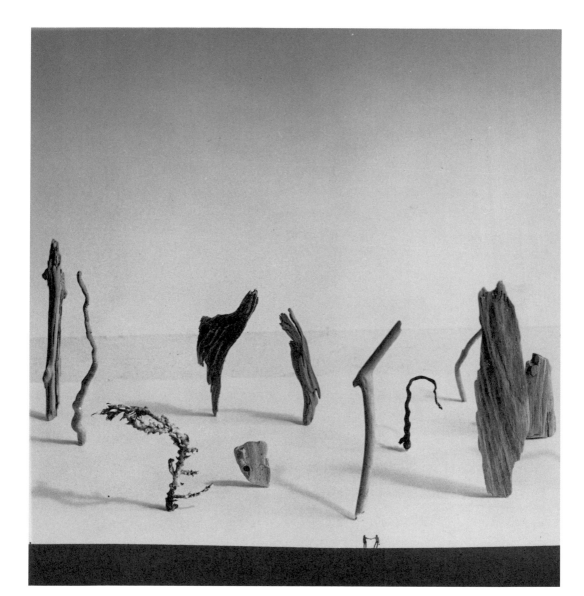

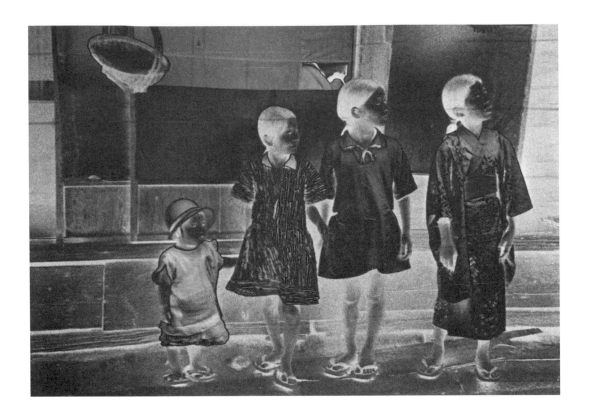

剪影·1936

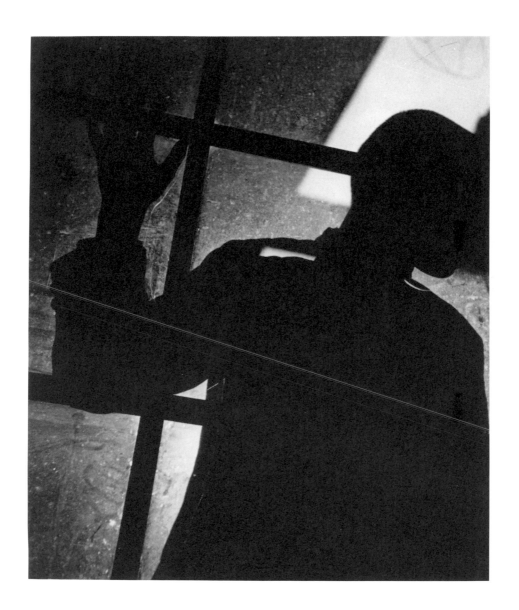

狆・1938

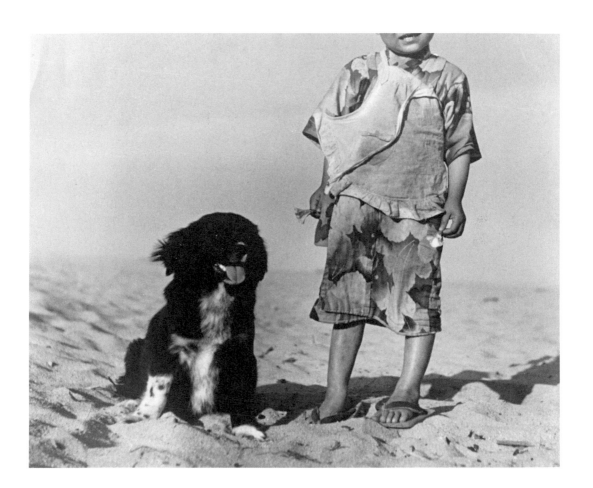

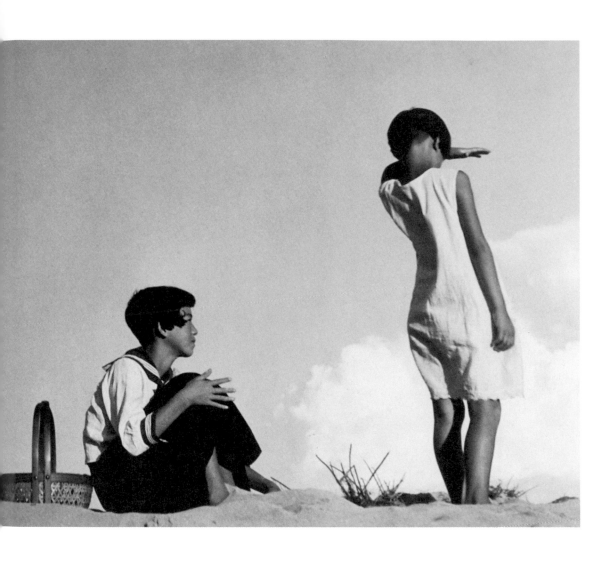

少女四態・1939

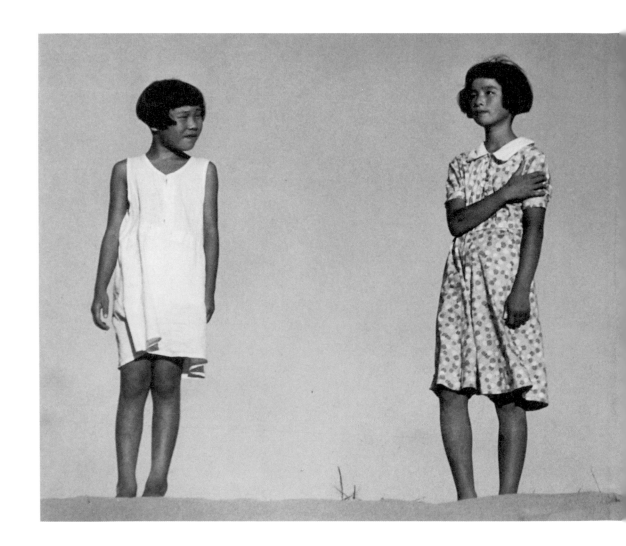

2

Family

家庭

太平洋戰爭開始，直到一九四五年戰爭結束，植田才重獲創作自由。

一九四五年十二月，大阪朝日新聞報舉辦「朝日攝影展」徵集啓事，最終植田正治以〈童〉獲得大獎（他用在空襲中一刻也不離身的徠卡相機拍攝了這幅作品）。因為這幅作品的成功受到莫大鼓勵，成為他整個攝影生涯值得紀念的瞬間之一。

一九四九年，植田正治在鳥取縣的砂丘，拍攝以家人為主題的《家庭》系列，發表於攝影雜誌《CAMERA》中。在這一組如物語般娓娓道來的攝影日記作品中，作為記錄對象的家庭卻以一種完全背離生活感、極度自由且富有超現實氛圍的形象出現，成為植田正治「導演式攝影」的一部顛峰之作，這系列冷靜地捕捉了在現實與非現實之間，那微妙的平衡之中所存在的美麗現實。

童，1945

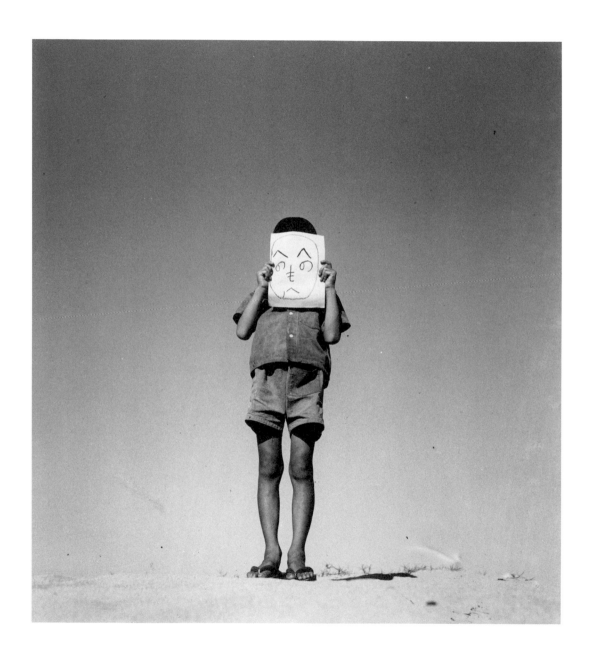

KAKO 與花・1949

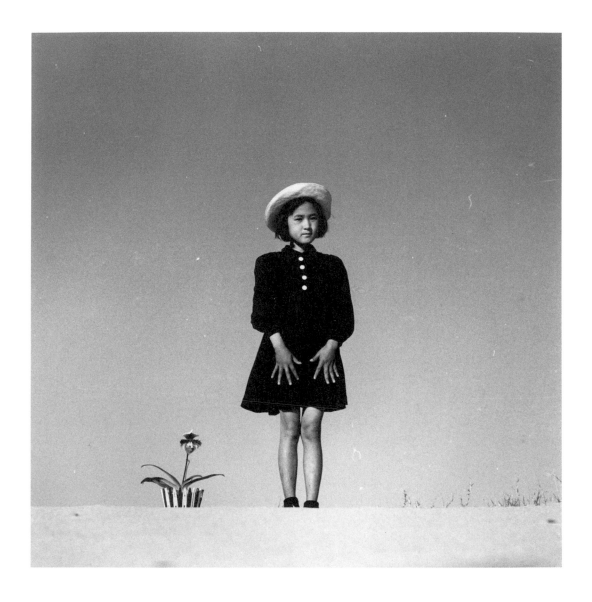

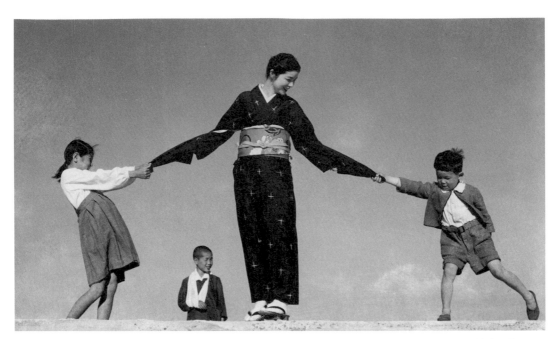

我們的母親，1950

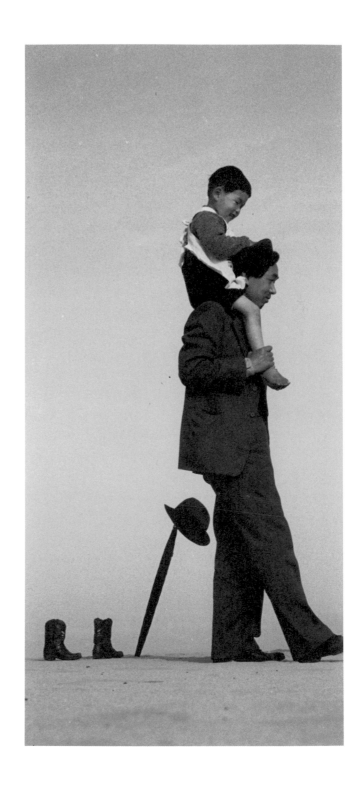

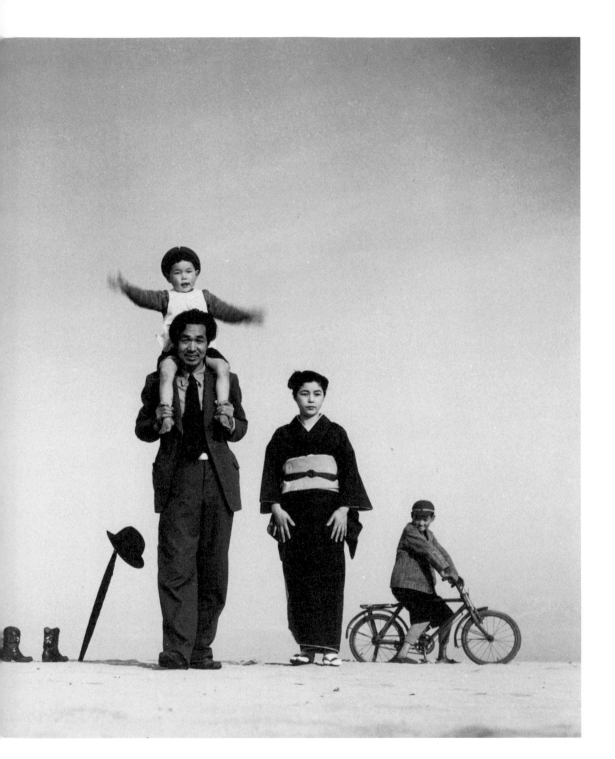

爸爸、媽媽與孩子們・1949

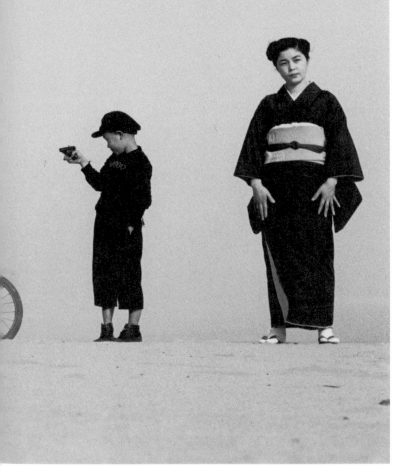

爸爸、媽媽與孩子們，1949

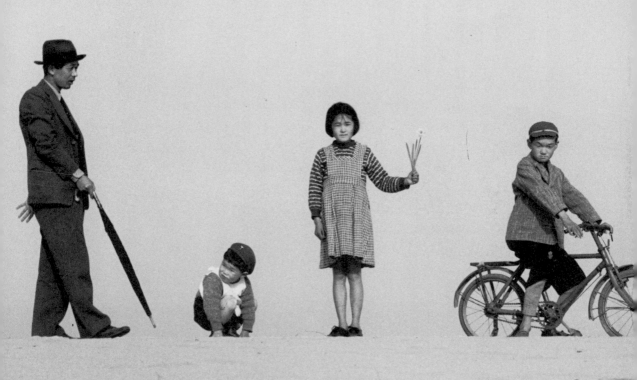

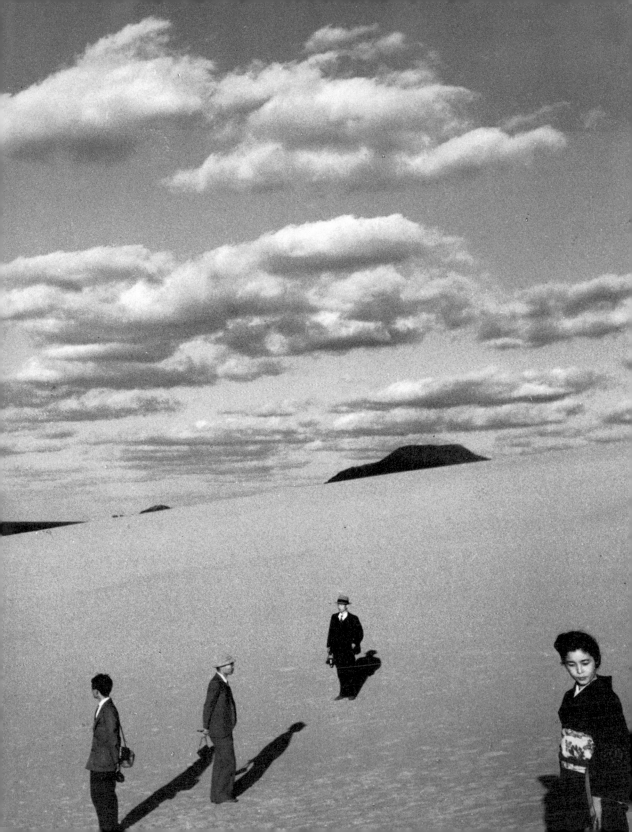

有妻子的砂丘風景・1950

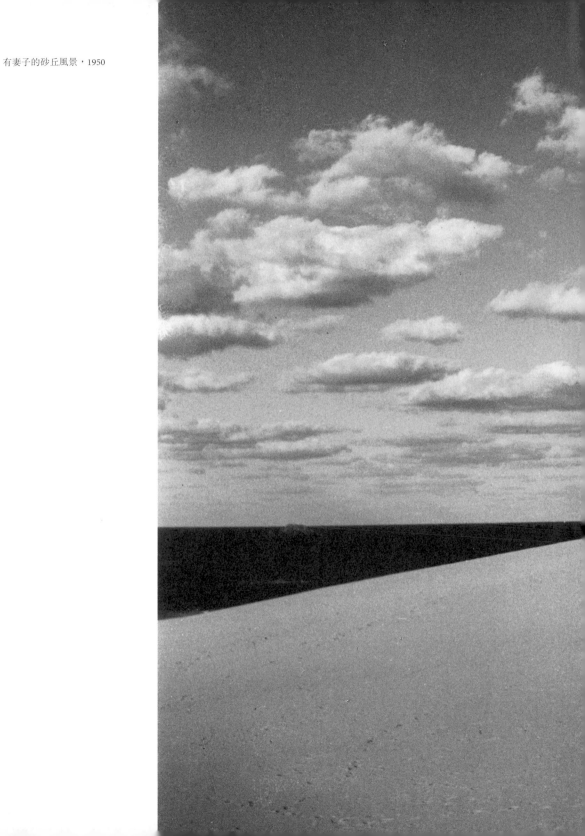

小狐登場，1948

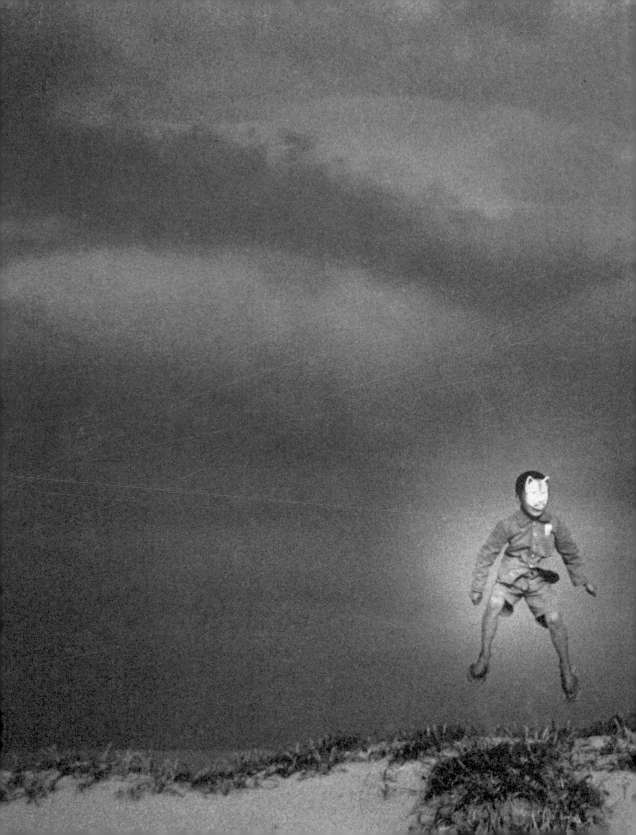

3

The Studio in the Dune

砂丘上的工作室

一九四九年六月,攝影雜誌《CAMERA》邀請當時日本攝影界領軍人物土門拳拜訪山陰地區,與當地的植田正治和綠川洋一兩位攝影家,進行一場「砂丘攝影對決」,刊登於九月號。眾所周知,這場活動其實是現實主義與非現實主義的一場較量。以「紀實攝影家」自居的土門拳,竟發出「在面對鳥取砂丘美麗的自然風貌時,我的相機竟然感到不適且遲鈍」的論調。而另一方面,對於植田的作品也出現許多批評的聲音,認為與植田正治那種「導演式攝影」相比,「真實的紀實攝影」才更能反映出「日本國民所共有的優點或缺點。」

一九五〇年,土門拳提出了「絕對要抓拍,不能擺拍」的絕對現實主義口號,在這股風潮的引領下,現實主義攝影很快席捲了戰後日本攝影界,與之相反的是,熱衷於「擺拍」的植田正治,就此暫時告別了當時攝影界的中心舞台。

砂丘裸體，1951

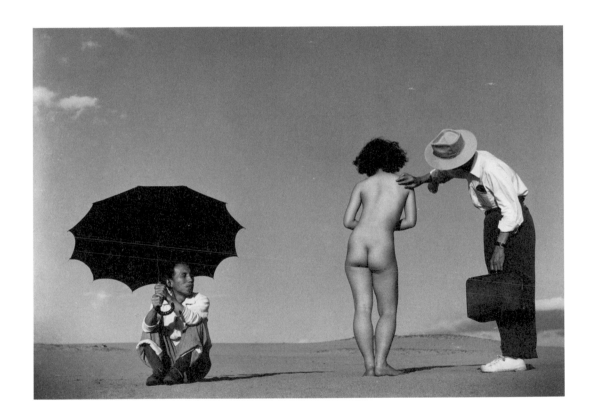

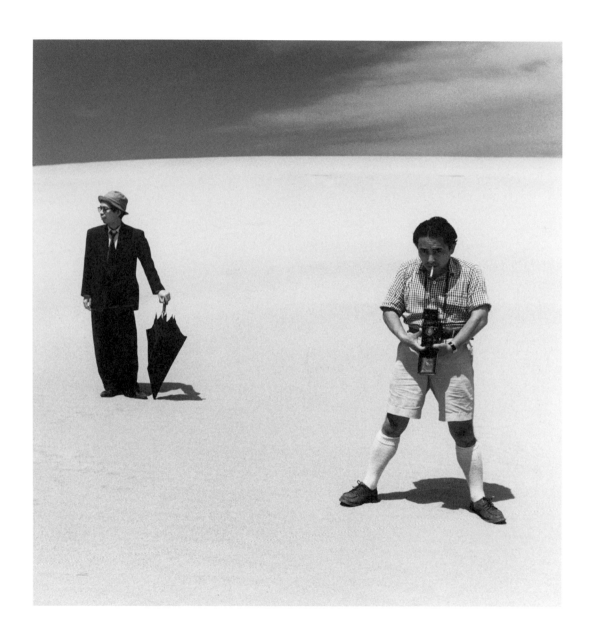

砂丘群像・1949

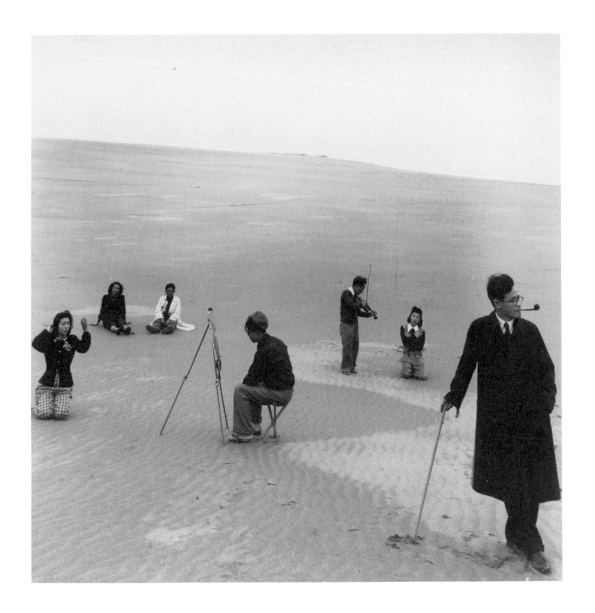

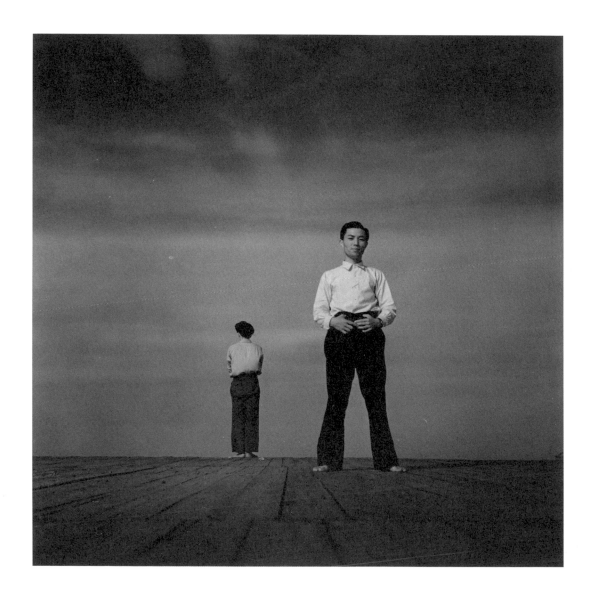

砂丘人物・1950

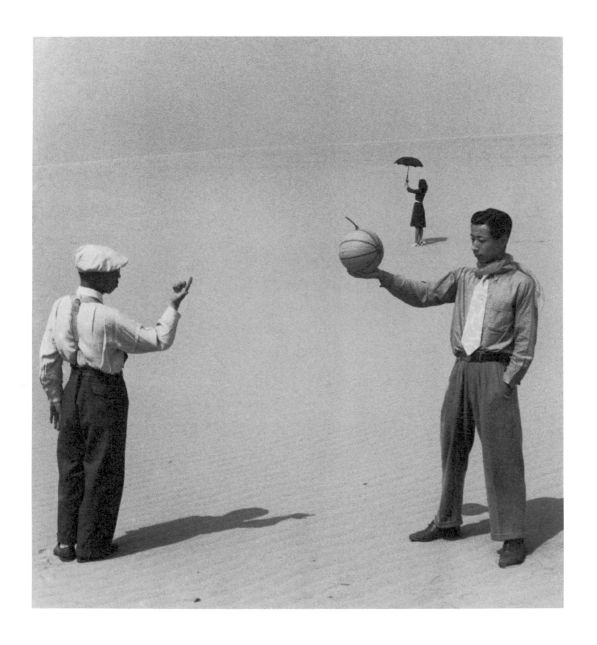

4

Calendars of Children

童曆

我所熱愛的擺拍攝影，在戰爭激化時一度中斷了，而在現實主義攝影的浪潮中又第二次中斷了。

對於專注於「享受攝影的樂趣」，熱愛擺拍攝影的「業餘」攝影師植田正治來說，他的作品，正與當時的時代潮流完全背道而馳。他不再拍攝海灘與沙丘，而是拍攝更多山陰地區的風景，或身邊一些古老物件（〈棚下的水面〉、〈案山子〉等）。同時，植田正治開始拍攝山陰地區的孩子們，這一拍就是十五年，陸續發表，最終結集為攝影集《童曆》，這部攝影集的問世也讓植田正治的名字為大家所熟知。

一九七一年，《童曆》被編輯整理為《映像現代》系列的一卷發行，入選攝影家包括，森山大道、奈良原一高、深瀨昌久等人，只有五十八歲的植田正治是唯一一位在戰前就開始發表作品的人，算是大家的「前輩」了。這部歷時多年完成的《童曆》，也成為植田正治「再度登台」的里程碑式作品。

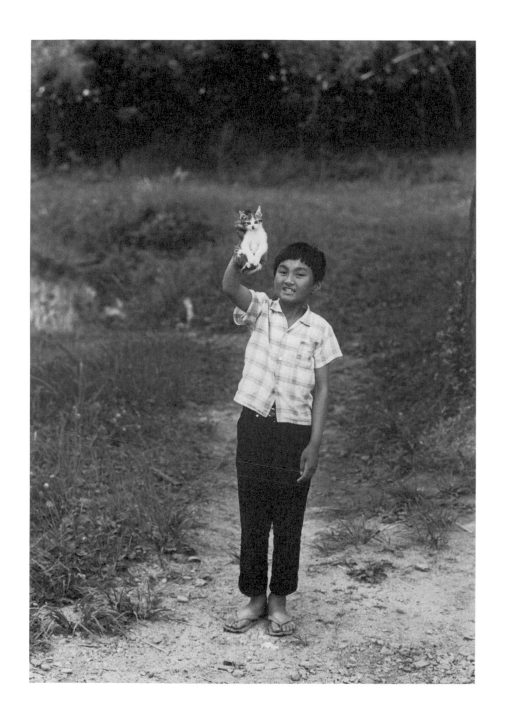

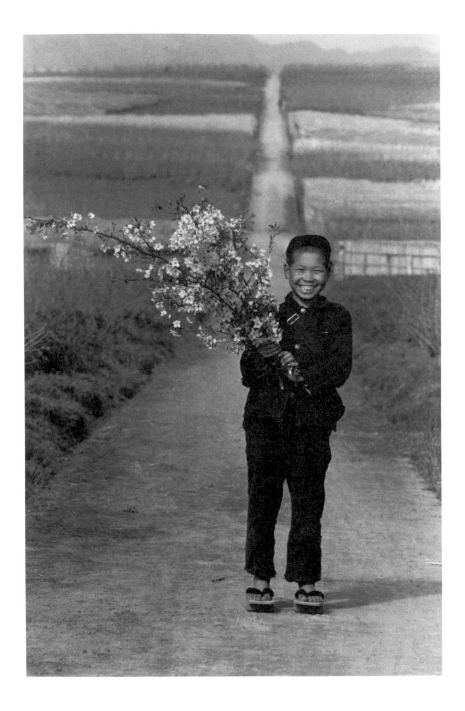

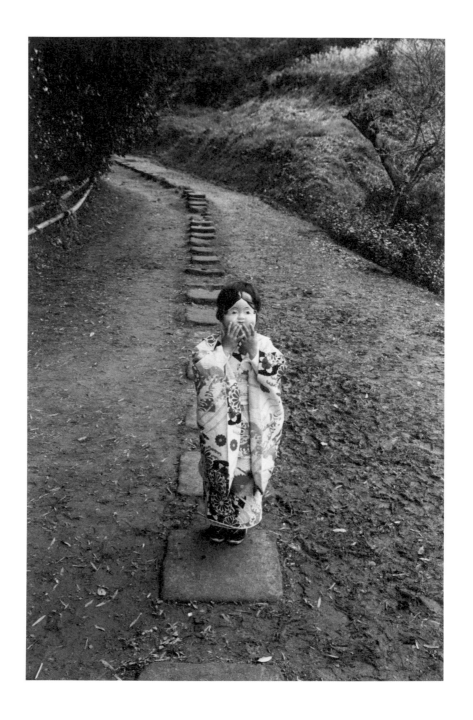

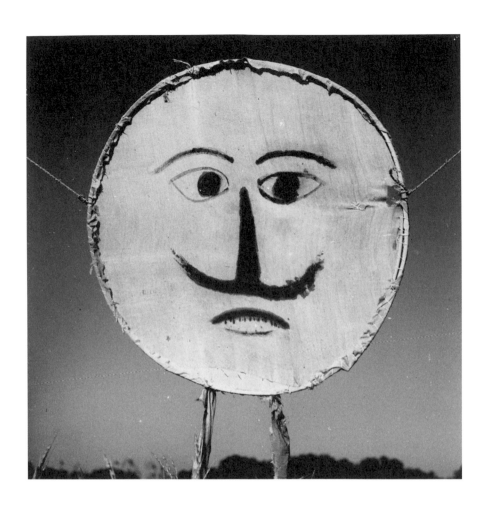

右：案山子・1950
左：童曆・1962

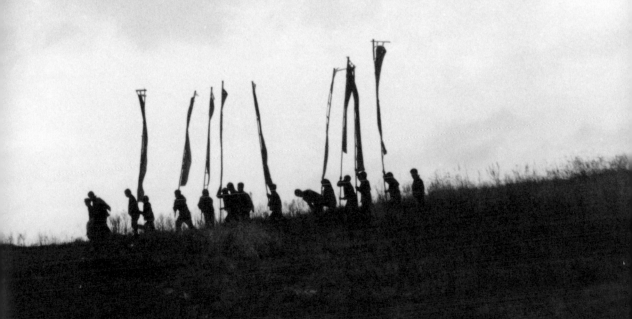

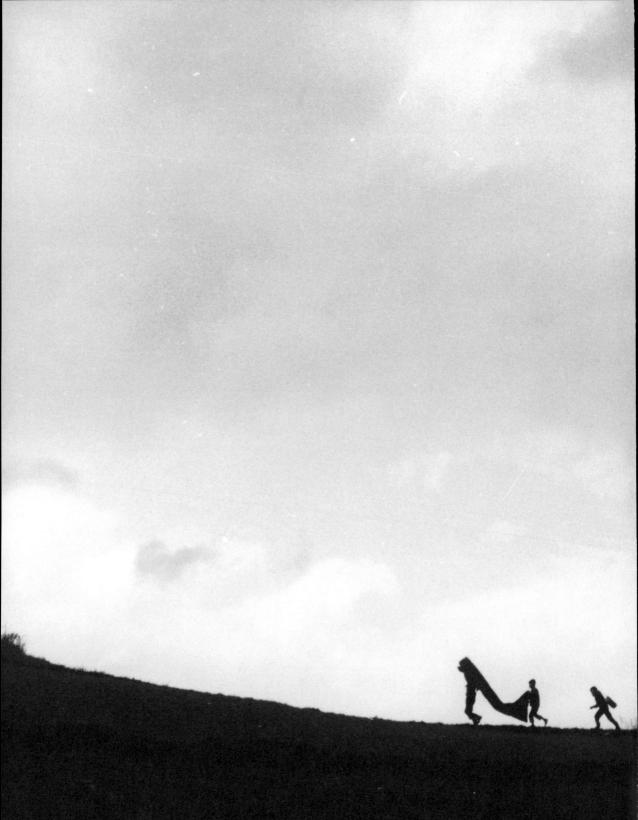

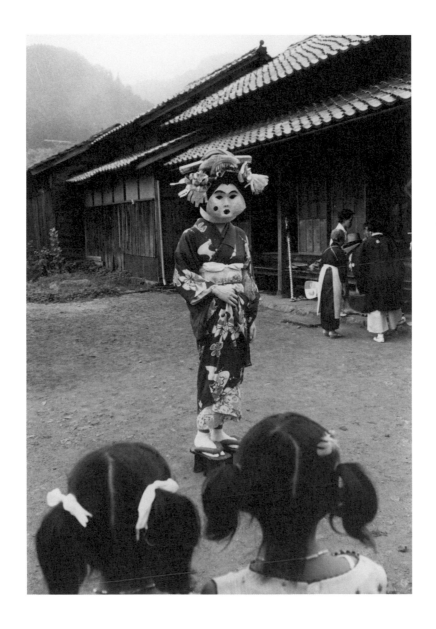

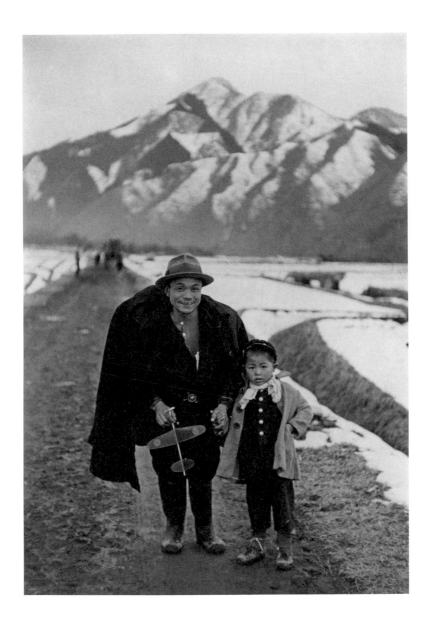

童曆・1960

5

A Little
Biography

小傳記

《小傳記》是植田正治從一九七四年開始在攝影雜誌《每日攝影》上連續十二年不定時連載的集結。該系列全都是正方形 A5 紙大小、未進行剪裁的攝影作品。

一九六六年，在美國的喬治・伊士曼博物館（George Eastman Museum）之家，舉辦了一場名為「面向社會景觀的當代攝影師」攝影展。這次攝影展側重於代表新潮流的攝影師作品，除了新風格更加注重當代生活感與自身存在意識的關係，用自身角度去記錄日常風景。日本攝影界將這類風格統稱為「當代攝影」。《小傳記》就在這樣的新潮流下在《每日攝影》雜誌上開始連載了。

我質疑過攝影的價值、質疑過自己，還感到無比失望。不久後，「當代攝影」的概念漂洋過海來到日本，那時，我才有種死而復生的感覺。──植田正治回憶起那段時間，如是說。

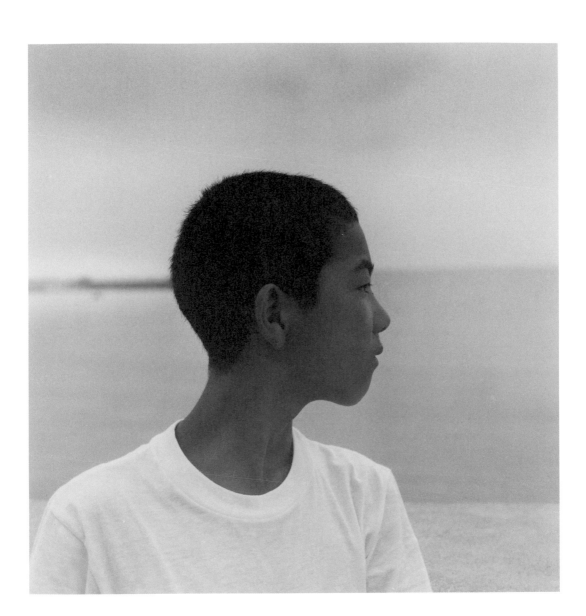

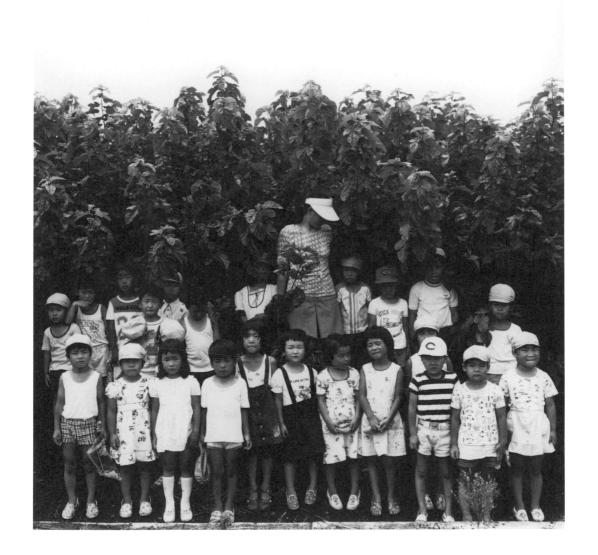

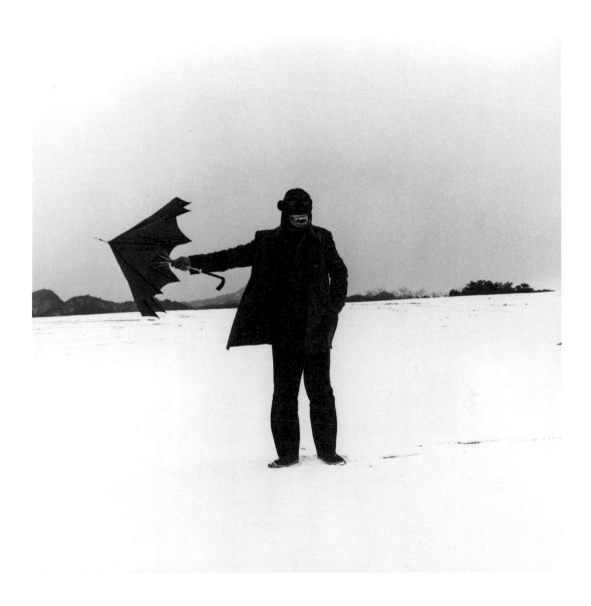

6

Dunes

砂丘

一九八三年三月，長久以來一直支持植田正治創作的妻子紀枝突然離世，為他帶來難以想像的打擊，甚至喪失對攝影的興趣。讓他重新燃起攝影熱情的人，是他的二兒子充。當時身為藝術總監的充，看到父親的活力一天不如一天，便委託父親為設計師菊池武夫的品牌 TAKEO KIKUCHI 拍攝產品目錄。這一系列時尚寫真，就是在這樣的背景下誕生的。

一貫堅持「業餘」攝影的植田正治，要拍攝商業寫真甚至是時尚寫真的消息，震驚了日本攝影界。對於植田正治來說，在自己的故鄉砂丘，允許模特兒自由地表演並進行拍攝，讓他重新找回實驗精神和享受攝影的感覺，隨後他拍出了打破當時時尚寫真典範的作品，大大超出同行意料，獲得極好的反響。這位已屆七十歲的攝影師所展示的全新風格和無與倫比的實驗性，讓他在年輕世代中大受歡迎。

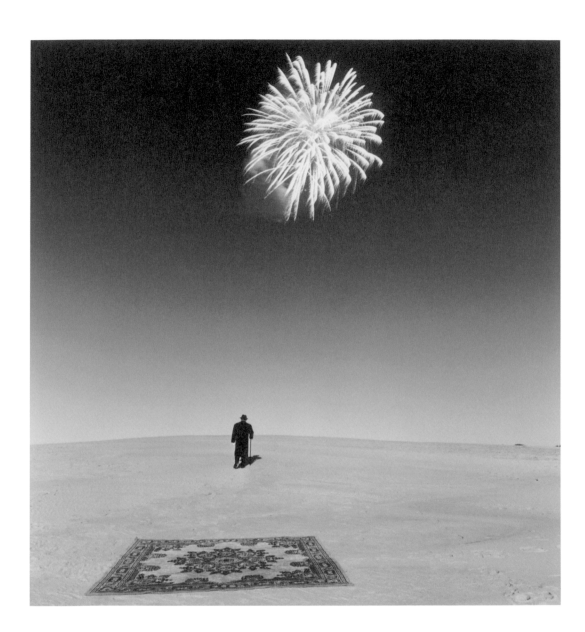

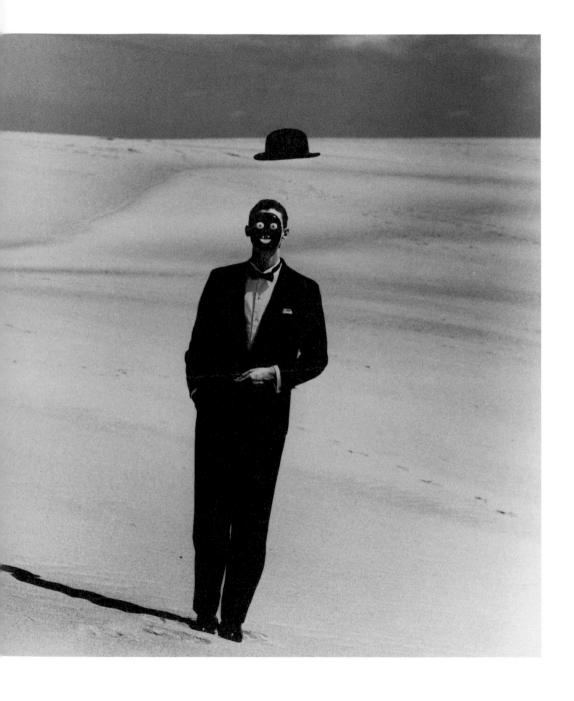

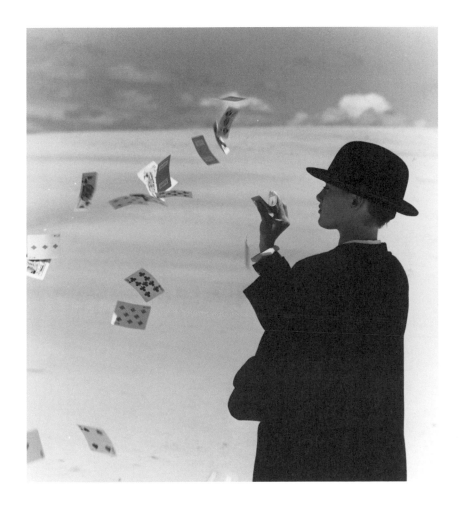

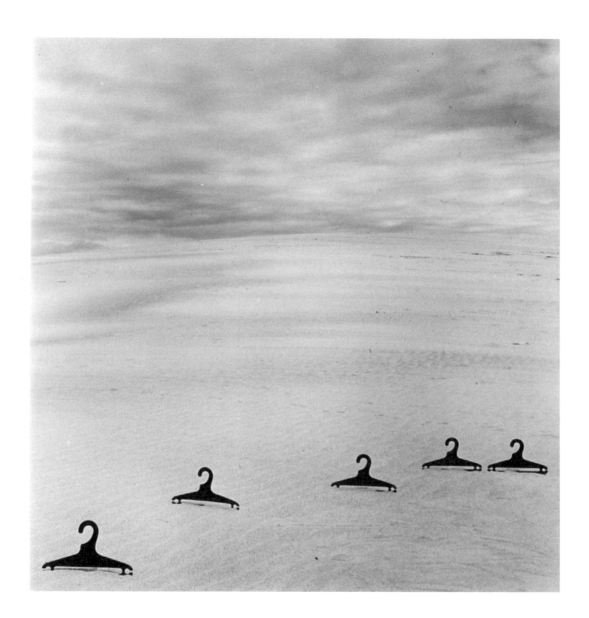

砂丘，1983

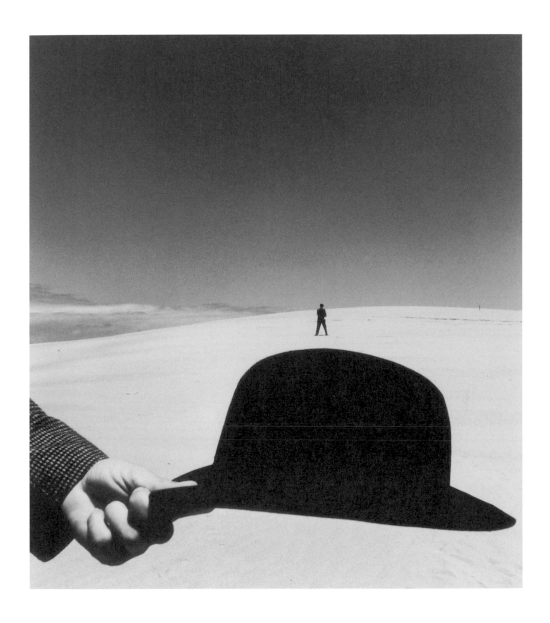

7

Colors, etc.

色彩及其他

在彩色膠捲普及之前就開始研究彩色照相術，植田研究了當下最先進的染料轉印法和直接印刷等技術，在當時發表了許多彩色攝影作品。當年有一種透過「摘下柯達折疊相機的遮光蓋」（一九一二年柯達公司發布的 Vest Pocket Kodak 單鏡頭照相機）獲得柔焦效果的新技法，在業餘攝影師之間流行開來。

一九八〇年日本相機社以攝影集形式發行的《白風》系列中，植田試圖以彩色照片表達對於戰前「藝術攝影」時代的懷念之情。他研究製作了一種攝影裝置，將有柔焦效果、有益於抒情的袖珍柯達折疊相機（Vest Pocket Kodak）的鏡頭裝在單反相機上進行拍攝。

一九八〇年代起，植田開始了新的室內靜物攝影，研究起「物」的概念。他在自家餐桌上擺放各式日常物件，以日常方式拍攝彩色照片。這些物件，是海邊拾來的貝殼、自己製作的一些小玩意、外國的一些特產、水果等等，每一件都是植田正治收入「寶箱」裡的寶物，意義非凡。

幻視遊間，1987-92

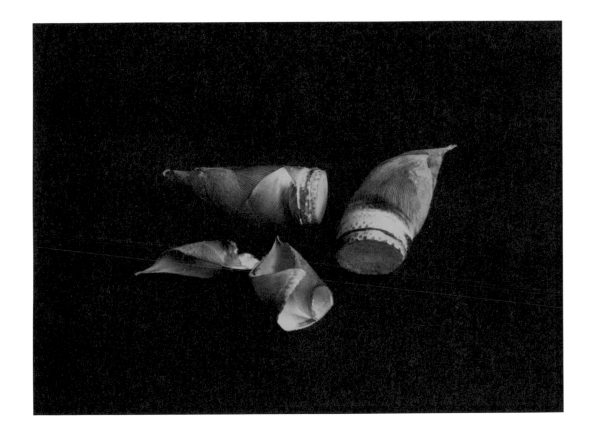

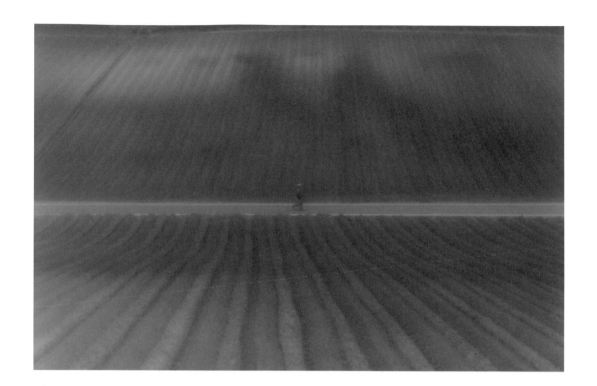

白風・1981

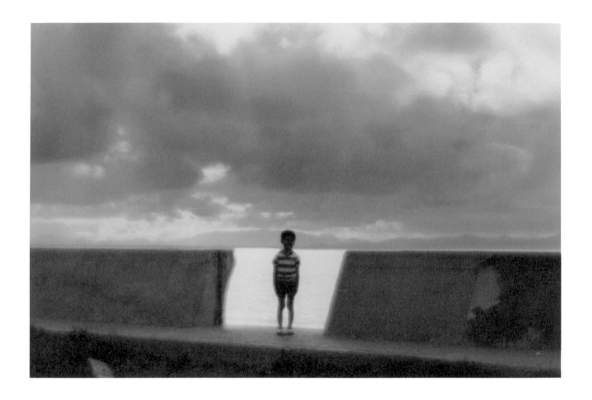

目
次

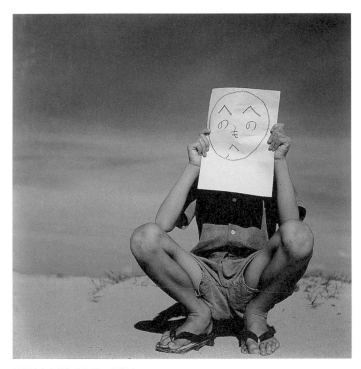

拍攝〈文字繪〉時的另一個版本，1949

右：KAKO 與 MIMI 的世界，1949

左：跳躍的我，約1949

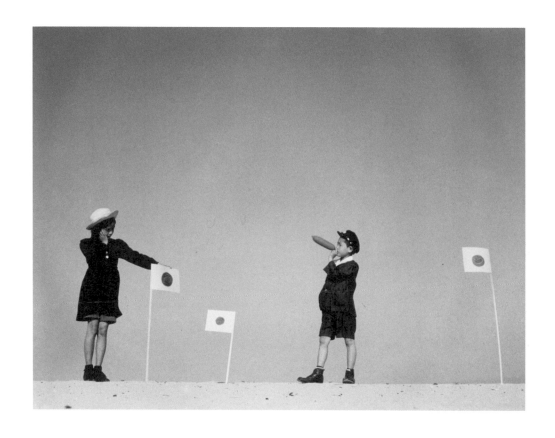

植田正治作品精選　3

弓之濱　68

我的家人　72

植田家的餐桌　80

抹茶　84

家母　86

夏季祭典　92

弟弟充扮演小沙彌　96

歲德神　100

家父的生平　104

繼承植田家的兒子／立志成為畫家／
第一次拿相機／東京修業時代

植田照相館　116

即刻返鄉　120

戰時攝影記錄　122

戰爭結束那一天　126

泡泡糖氣球　130

家父與洋蘭　134

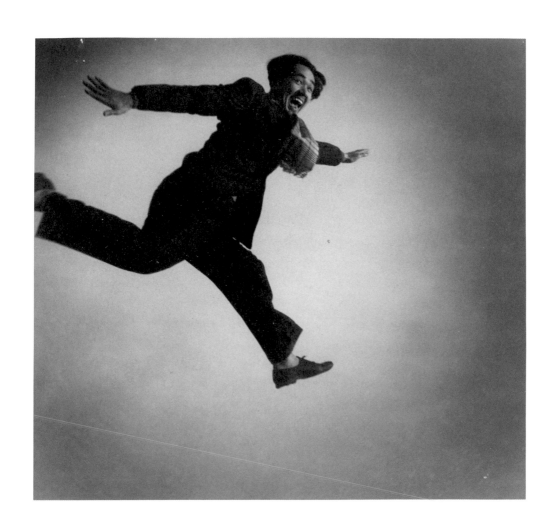

狗狗們 138

鳥取砂丘 144

攝影師的梁山泊 148

暗房作業 152

KAKO 的相簿 154

最擅長的故事《洗豆妖怪》 158

第一次出國旅行 160

打點穿搭 164

一個人生活的早餐 168

植田相機米子店 170

桌上的攝影棚 174

復健 178

甜食 180

植田正治寫真美術館 186

百年之前 190

植田家的相簿 193

後記 204

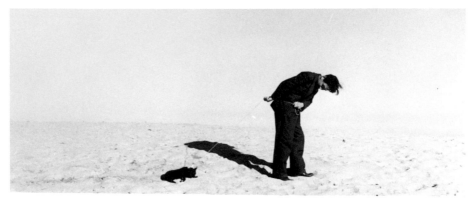

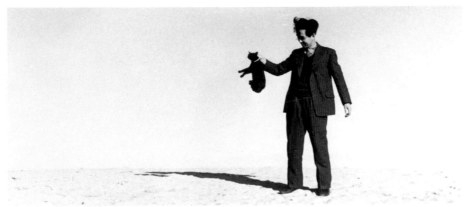

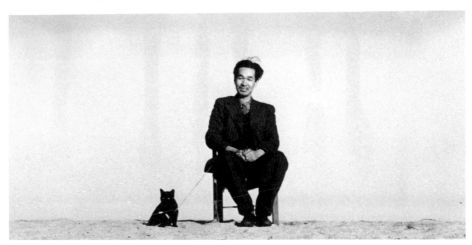

貓與我，約1949

カコちゃんが語る
植田正治の写真と生活

植田正治

KAKO's Tales of the Photography and Life of

Shoji Ueda

的寫真世界

女兒眼中的攝影家人生

增谷和子————著

賴庭筠————譯

一〇〇
原點

弓之濱

境港位於鳥取縣西邊——美保灣與中海之間的——弓之濱半島的前端。那附近是日本神話的舞台。弓之濱半島在天平時代《出雲國風土記》（現今山陰地區）裡為「夜見島」。當時名為「八束水臣津野命」的神為增加出雲國的面積，以繩索綁住北陸的都都海角（石川縣珠洲市），一邊持咒道：「國來、國來」一邊將都都海角移動至出雲國，成為美保海角。據說現在的弓之濱半島是當時使用的繩索，而當時固定土地的地釘則是現在的大山。

我曾經數度陪同家父前往大山攝影。從山麓上眺望的半島，真的很漂亮。突出的半島在蔚藍海面上勾勒出弓一般的弧線。細長的半島東迎美保灣而西臨中海。美保灣沿岸即為綿延的弓之濱。

從我們老家步行至弓之濱，大約需要二十分鐘。穿過沿岸的松樹林，就是一片開闊的白色海灘。走在海灘上，沙子會發出「擦、擦、擦」的聲音。我從小學開始，就經常在那裡上寫生或游泳課。到了炎熱的季節，我會去那裡附近的製冰店撿拾地板上的冰塊，一邊走一邊以雙手搓揉冰塊。其實我很想一口將冰塊放進嘴裡，但冰塊總是有一股魚腥味，所以我只好忍耐。

夏天時，弓之濱是海水浴場。海邊會設置臨時跳水台，供孩子們戲水。

我經常拜託家父：「帶我去跳水台那邊！」每年都要去玩好幾次。我的水性並不是特別好，因此在海裡時我總是趴在他的背上，和他一起游泳。畢竟當時他才三十出頭，還很年輕，無論是蛙泳、側泳都難不倒他。他總是說：

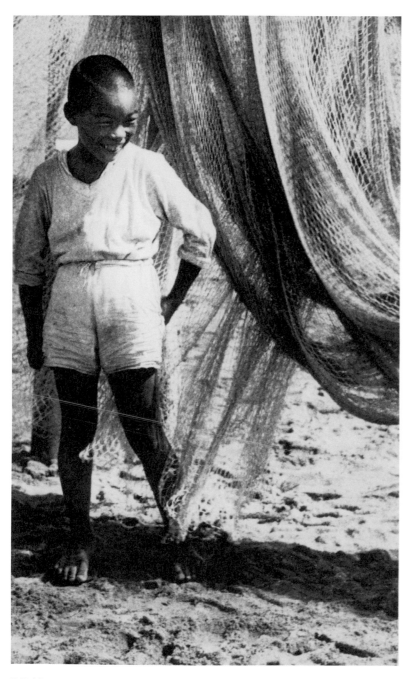

海濱少年，1931

「我很像背著小烏龜的大烏龜。」

據說家父自小就很喜歡游泳，也很擅長採蛤蜊——他可以在水深及胸之處先用腳尋找蛤蜊，只要觸感對了，就立刻潛下去採蛤蜊。當時的海水很清澈，甚至能看見在腳邊穿梭的小魚。還記得大家都很喜歡尋找好看的貝殼與小魚。

對孩子們來說，弓之濱是戲水的天堂；而對家父來說，弓之濱則是天然的攝影棚。事實上弓之濱半島是以日野川、佐陀川的泥沙淤積而成的沙洲。因此從米子到境港都是砂地，完全沒有斜坡。他第一次拿起相機，就是在弓之濱。而他第一次入選——由ARS出版的——雜誌《CAMERA》的作品〈海濱少年〉（1931）也是在弓之濱完成。此外，他於戰前拍攝的〈少女四態〉（1939）、〈群童〉（1939）與戰後拍攝我們一家的系列亦然。除了刻意選擇弓之濱為背景，原本就在此工作的人也是他攀談或拍攝的對象，他也曾在此拍攝靜物。

很多人以為，家父的照片如果背景是砂地與天空，就是在鳥取砂丘拍攝。然而家父一直到一九四〇年代末期才開始在鳥取砂丘拍攝，距離戰後已經有一段時間了。在那之前與之後，許多照片都是在弓之濱拍攝。

過去半世紀弓之濱的腹地因海水侵蝕而縮小，但直到一九五五年，弓之濱的海灘仍十分寬廣。而且四處可見隨風堆積的砂丘。

不知道家父提醒了我們多少次：「別在砂地上留下腳印哦。」

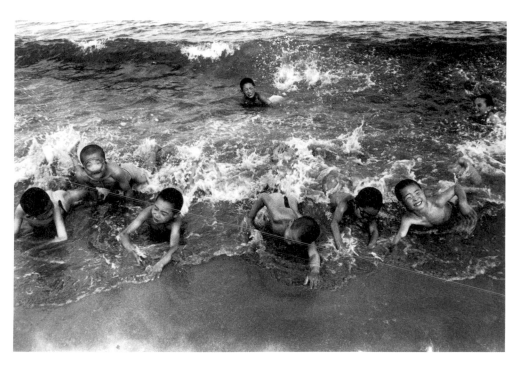

孩子們在海浪拍打的淺灘上假裝游泳。
於本書首次公開的作品。

我的家人

在我記憶中，我從來不曾悠閒地吃早餐。我們家一個屋簷下住了曾祖母、祖父、祖母、爸爸、媽媽還有大哥汎、我、充與亨四個小孩，以及兩名技師、兩名幫傭，總共十三個人。而且有時候家父的攝影同好會在我們家留宿，因此我們必須輪流吃早餐。

每次坐下來吃早餐前，家母總是會說：「吃快一點，很多人在等。」而我們家的早餐一定會有曾祖母親手製作的蘿蔔泥與米糠味噌醬菜。這些料理對身體很好，因此曾祖母覺得讓大家品嘗這些料理是她的使命。我曾經大喊：「今天的蘿蔔泥好苦，怎麼吃啊？」結果曾祖母幫我在蘿蔔泥裡加了些砂糖。

現在回想起來，曾祖母的反應還真是奇妙。

還記得比我小兩歲的充，總是一邊唱歌一邊吃飯；而比我小六歲的亨還是嬰兒，有時候會為了想喝奶而哭鬧。加上祖母叨唸：「你拿筷子的姿勢很奇怪」、「坐好」的聲音，應該用熱鬧還是吵鬧來形容呢……不過家父吃早餐時，總是精神奕奕、有說有笑。

家父十分珍惜全家人一起生活的時光。

家父在我們眼裡，是「真心喜愛攝影、全心投入攝影的爸爸」。當他覺得那天的雲很美，下午他就會騎腳踏車出門去攝影。原本家母只是在照相館看店，後來慢慢變成由她為顧客照相。他滿腦子都是攝影，總是將孩子交給家母與祖母照顧。不過有一段時間，

他很喜歡讓我們當他的攝影模特兒。那是一九四七至一九四九年，也就是我十歲至十二歲的那幾年。

家父喜歡在半陰晴但沒有雲的下午外出攝影。我們一放學回到家，他就會像是感覺期待已久地說：「我們去弓之濱吧！」

拍攝〈爸爸、媽媽與孩子們〉（1949）那一天，也是全家人都準備好了，等我一放學回到家就可以出發。家母催促我們：「每個人挑一個自己喜歡的東西帶著。」大哥汎騎了腳踏車、充拿起玩具手槍準備出門。當我選了娃娃，家父在院子摘了一朵的黃水仙對我說：「和子帶花去比較好」。

之後包括技師、幫傭與家父的攝影同好，當時在家的人一齊前往弓之濱。

抵達後，家父要我們排成一列。

「啊，這該是⋯⋯」

我想起前一天晚上家父橫躺著描繪的圖，圖正是一列高矮不均的人形──好似我們排成一列的模樣。那張圖應該就是當天攝影的分鏡吧。就我所知，他為了攝影而描繪分鏡，那是唯一的一次。畢竟他總是說：「只要拿起相機，構圖自然就形成了。」

有一次，我們在畫畫，充也畫了一個文字臉譜。不過平時的文字臉譜是「へのへのもへじ」，他畫的卻是「へのへのもへの」。家父很喜歡那張圖，要充將那張圖放在面前，留下〈文字繪〉那張照片（1949）。一樣在弓之濱拍攝的〈KAKO與MIMI的世界〉（1949）可以看見日本國旗──那是家父提議：「手裡拿著旗子應該不錯」而當場製作的。為了不讓旗子隨風飄揚，因此我

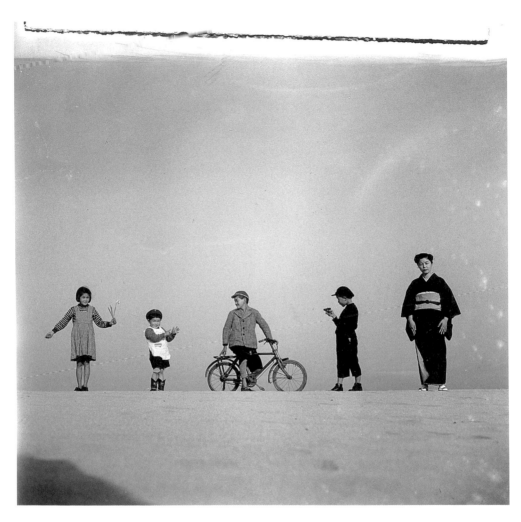

在正式拍攝〈爸爸、媽媽與孩子們〉之前，由家父先試拍這一張。
於本書首次公開的作品。

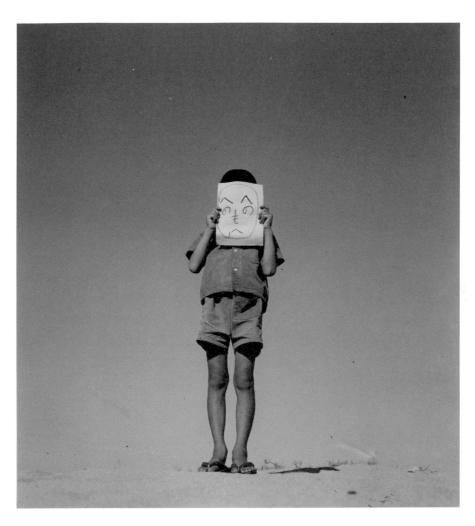

文字繪・1949

們畫在厚紙板上。對我們來說，和家父度過的時光也是在遊戲。

家父就像是我們的大玩偶。比如說有一年暑假，我們在屋內走廊上休息。裸著上半身的家父一邊喊：「好熱、好熱」一邊走向我們，接著他以指甲用力地在他的肚子上畫出一道道痕跡，形成一張怪異的臉龐。最後他竟然開始跳肚皮舞，那模樣實在太好笑了。還記得我們笑到抱著肚子在地上滾來滾去。

家父平時真的很愛說笑，但一拍攝起照片卻會變得異常認真、嚴肅。

拍攝〈我們的母親〉（1950）時亦然。

當時家母身著家父交代的絣織和服，站在堤防上，兩邊分別拉著亨和我的手。此外，家父在現場指示因為參加露營而扭傷，手臂上掛著三角巾的充靠近海浪拍打的岸邊。當時小學六年級的我與小學四年級的充身著制服，小我六歲的亨則是身著日本傳統兒童儀式「七五三」的服飾——大哥汎、充都穿過那件「七五三」服飾。

「和子、亨，你們抓住媽媽的和服袖子。」

「和子，你的右手插腰。」

「充，你往左邊一點，再往左邊一點……對對對，就是那邊。」

「和子、亨，現在用兩隻手抓住媽媽袖子。」

「用力，手拉直。」

「充，不要東張西望。」

家父拍攝時會一而再、再而三地提出要求，如果我們說：「可不可以把手放下來？」、「好想休息哦」家父就會生氣。所以大家只能忍耐，直到筋疲力盡。

最後充開始鬧脾氣，一屁股坐在地板上說：「我不想再拍了啦。」家母巧妙

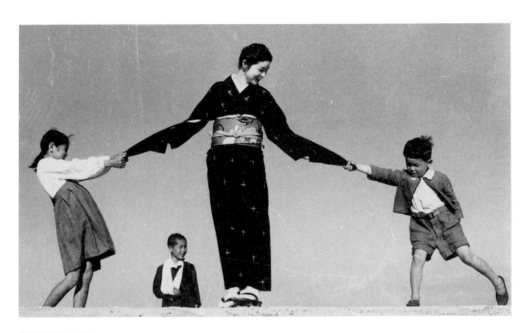

我們的母親・1950

地安撫充，讓攝影得以持續。就連家母安撫充的過程，家父也都拍了下來。

攝影結束後，大人、小孩一起到海浪拍打的岸邊嬉戲，抓螃蟹、撿貝殼。

還記得那一天家父與家母為我們做了一座城堡和城牆。我覺得很不可思議，

沒想到只要讓混著海水的沙子從兩手之間滴落，就能蓋出一座城堡。

回家後，還是一樣鬧哄哄的。閃閃發光的沙子黏在腳上很難洗掉。更何況

我除了要洗自己的腳，還得洗充、亨的腳，真的好累。

這一系列的照片爾後以《家庭》為題，刊登在雜誌《CAMERA》上。

然而我一直忘了問——為什麼家父那段時間如此熱衷於拍攝家人的

照片？

話說幾乎在同個時期，家父也拍了許多自己的照片。像是〈跳躍的我〉、〈持

書的自拍照〉、〈貓與我〉（均約 1949）等，這些都是感覺很詼諧的照片。〈貓

與我〉的風格與四格漫畫類似，而家父也曾表示漫畫《海螺小姐》是他的靈感

來源。至於為什麼要拍攝自己的照片？據說是因為他認為攝影時要求其他人

擺出一些詭異、搞笑的姿勢，是一件很失禮的事，所以他才會自己當模特兒。

或許家父之所以熱衷於拍攝家人的照片，也是基於相同的理由吧。

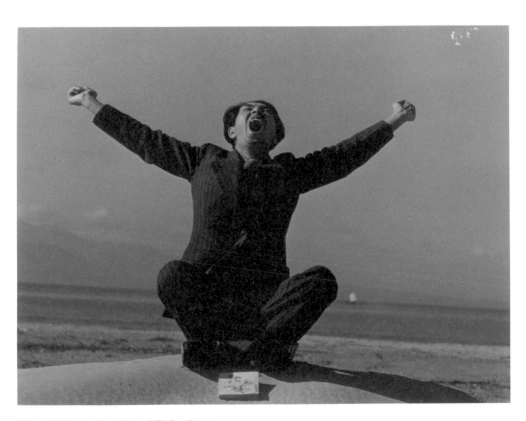

拍攝〈持書的自拍照〉時的另一種版本，約 1949

　　我的家人

植田家的餐桌

家父從十幾歲開始，就很喜愛西洋事物，對於食物的喜好也與眾不同——他不喜歡芋頭煮得糊糊的、不喜歡帶骨的燉魚，甚至不愛喝味噌湯。因此家母為了家父努力地學習製作美味的西洋料理，即使當時瓦斯還不普及，必須燒柴煮飯。

尤其是一九五〇年代初期，自從祖父母將鞋店搬至距離我們老家一百公尺左右的商店街並住在那裡後，我們家的餐桌就完全不同了。早上，我們家吃火腿蛋加吐司。媽媽會利用炭火爐與鐵網烤吐司。吃著塗上滿滿奶油、撒上一些糖粉的烤吐司，是當時我們最大的樂趣。我們家晚餐的菜色有漢堡排、咖哩、奶油燉菜、焗烤料理，有時候還會吃牛排。其中，家父最愛吃咖哩。我們家的咖哩會使用前一天就開始燉煮的牛腱肉、以咖哩粉、麵粉與奶油拌炒的粉料烹調。家父只要看見餐桌上有咖哩，總是笑得很開心。不管那一天有什麼不愉快，他都可以很快地恢復心情。

不過我們家並不是只吃西洋料理。家母十分擅長處理鰻魚，經常製作蒲燒鰻魚。家父總是說：「我們家的蒲燒鰻魚很新鮮，而且醬汁很美味。」家父也喜歡青花魚，家母親手製作的秋刀魚壽司深受家父喜愛。此外家父也喜歡境港採收的魁蛤，家母會使用赤貝製作炊飯或與牛蒡一起煮。

由於家父不喝味噌湯，因此「雞肉雜燴湯」經常出現在我們家的餐桌上。「雞肉雜燴湯」的製作方法是在鍋子裡放水、雞肉、洋蔥細絲和用湯勺舀出的豆腐，加入醬油、一些砂糖調味，煮熟即可享用。家母烹調食物時偏好以

砂糖與味醂調味，一定要加入砂糖與味醂才能重現「媽媽的味道」。雜燴湯是鳥取方言，家母總是說：「隨便煮、隨便調味就好了」，卻很難模仿。家母也會使用竹蟶熬煮的高湯來製作雜燴湯。

家母和家父一樣喜愛新奇的西洋事物，不過我經常會因為這樣而感到不好意思。就讀中學時，每次遠足同學都會帶著以糙米捏製的飯糰、中間放著一顆梅乾的便當，但我卻總是帶著三明治──雞蛋三明治或水果奶油三明治，感覺既漂亮又美味，但我不敢在大家面前拿出來，總是偷偷地躲在角落吃。

家母儘管得協助相館的工作，還是經常做點心給我們吃。其中最常做的點心就是鬆餅。家母會將一湯匙一湯匙的麵糊倒進模型裡，以炭火爐烤。一次只能烤兩個，出現細小的氣泡並呈現漂亮的金黃色時，好吃的鬆餅就完成了。烤好後，充必須趁熱將鬆餅折成一半，而我幫忙製作卡士達奶油。卡士達奶油的製作方法是將麵粉、砂糖和蛋黃放進鍋子裡拌勻，接著放在炭火爐上一邊攪拌一邊加入牛奶。待鬆餅稍微冷卻，就可以把卡士達奶油鋪在鬆餅上。一切就緒後，家父也會坐在餐桌旁和我們一起享用鬆餅。我們一次都可以吃到兩、三個。

耶誕節時，家母也烤過蛋糕。當時還沒有烤箱，因此她是使用鋁盒、炭火爐烤海綿蛋糕，完成後再塗上滿滿的鮮奶油。有時候她會以染上粉紅色和綠色的鮮奶油，做出美麗的玫瑰花。我總是和充在一旁看著家母，並急著想要自己動手做做看：「我也要做、我也要做」。除了玫瑰花，家母也會在蛋糕上排列水果。像是去除外皮與薄膜的橘子、切成八等分或十二等分的蘋果，並在上面鋪上融了砂糖的寒天。

家母過世後，我們在她的衣櫥裡發現一本小小的記事本——那是她從女校畢業時，學校贈送的記事本。記事本保存得非常好，裡頭以美麗的字跡寫著她從國外雜誌發現的，各種料理與點心的食譜。

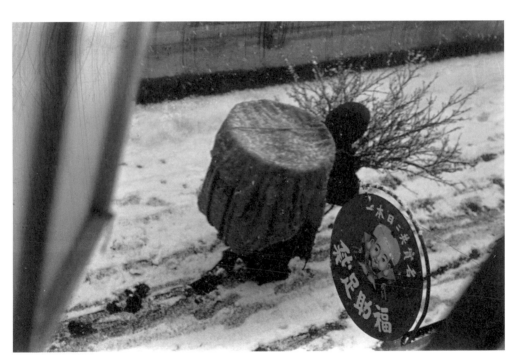

從植田照相館二樓的窗戶拍攝。路人手裡抱著梅樹的樹枝。
於本書首次公開的作品。

抹茶

在我們家靠近玄關處，一間設有下嵌式暖桌的和室，正好位於攝影棚下方。牆上是一整面的攝影書籍、雜誌與用具。我讀小學時，每次放學回家都會看見家父和他的數名友人在此讀書、聊天，並對我說：「和子，你回來啦。」

家母在此擺放了煮熱水的鐵壺與火爐，方便隨時點茶。客人一到我們家，寒暄後就會先來一杯抹茶，談天說地後再來一杯抹茶。一邊閒聊一邊喝抹茶的情況從不間斷。自從家父於一九五四年擔任二科展[1]評審，山口縣、岡山縣許多喜愛攝影的人會來詢問他攝影的事，同時希望他評論他們的作品。即使與對方素昧平生，家父、家母仍會熱情地請對方進來，並以抹茶招待對方。只要是聊攝影，無論對方是誰，家父都可以知無不言、言無不盡。人多時，和室甚至會坐滿十個人，因此和室準備了許多抹茶碗。而且家父十分喜愛抹茶，一喝就會喝上好幾杯。

我們家並不特別，島根縣及鳥取縣的家庭，受到熱衷於茶道的出雲松江藩第七代藩主——松平不昧（治鄉）的影響，一般都有飲用抹茶的習慣。一般家庭的餐具架上有抹茶碗、茶筅也極為尋常，而且大家每天都會喝上好幾杯抹茶。務農的休息時間也會喝抹茶——農家的人會以專用的木箱將抹茶碗、茶筅與長柄勺等點茶用具帶著，休息時間就在田地旁點茶。做法、喝法可能不那麼正統就是了。

我們幾乎不喝綠色的煎茶，飯後大多是喝茶色的粗茶。唯獨家母例外，

她有時候會一個人靜靜地啜飲玉露。我也看過她以花紋咖啡杯盛裝偏濃的咖啡，加入許多砂糖、些許白蘭地來品嘗——那時候我彷彿可以看見她的背後有一道光芒。

譯註1 二科展是由公益社團法人二科會、一般社團法人二科會設計部、一般社團法人二科會寫真部舉辦的綜合美術展。其中，一般社團法人二科會寫真部創立於一九五三年，並於當年舉辦首屆寫真部展覽。

家母

記得有一天我在半夢半醒之間，聽見幫傭以撢子清潔紙門的聲音，就從床上跳起來衝到廚房⋯⋯正巧看見家母從滿鍋的地瓜中，夾了幾個放在盤子上。

「哦⋯⋯今天怎麼又是地瓜⋯⋯」

當時距離戰爭結束還有一兩年，就連境港的糧食也開始短缺。因此連續好幾天的早餐都是地瓜，使我忍不住說出真心話。

好幾次家母帶著我們到她法勝寺的娘家分一些白米。當時她背著還沒一歲的亨、帶著大哥汎、比大哥汎小一歲的我與比我小兩歲的充，雙手還得拿著二三升的白米，想必十分辛苦。

由於當時政府採取配給制，人民無法自由購買或贈送白米。列車上都會有值勤員警巡邏，因此得想辦法不讓人發現。家母總是將白米藏在亨的尿布裡，而我們幾個小孩得用背包掩藏塞滿白米的軍用襪——然而大哥汎、充很快就會把背包丟著說：「好重，不想背了。」而我只好連他們的份一起背。我們家總是如此，我很少向家母撒嬌，反而是她會請我幫忙。因此她總是說：「如果和子是男生，該有多好？」

某一天，我們一如往常搭上法勝寺線（自米子市通往法勝寺，目前已廢線）但車內客滿，我們只得站著。突然，空襲警報大作，嫩綠色的田地上出現可怕的黑影。那是美軍的戰鬥機！列車在田地正中央緊急剎車，其他乘客連忙

跳車逃走。等我們回過神來，車上只剩下我們還有一兩位長者。

家母要我們趴著，她從上方緊緊抱住我們。還記得她的那句話仍烙印在我的

「你們聽好，要死我們也是一起死。我們就一起死在這裡。」

我們幸運地逃過一劫。然而即使過了六十年，家母的那句話仍烙印在我的

腦海。

沒想到家母平時看起來楚楚可憐，在攸關生死時卻是如此冷靜而沉著。

家母在家中是五姊妹中的長女。十九歲白松江的女校畢業後，那年秋天便

與二十二歲的家父結婚。結婚前半年，她還穿著日式長袴、短靴，頭髮上綁

著白色蝴蝶結去上學；結婚後一年，她就生了大哥汛。此外，她不僅要幫忙

家父打理照相館，還得掌管家計。雖然家裡有請幫傭，我仍覺得她很能幹，

而我遠遠不及她。

糧食短缺的問題一直到戰後，還持續了好長一段時間。家母必須張羅家裡

三個長輩、四個小孩、包吃包住的技師與家父的攝影同好，這麼多人的三餐，

一定很辛苦。然而我從來不曾聽她埋怨過。

家母還那麼年輕又鮮少外出，她能如何抒發心情？新婚時，她也曾經擔

任家父的模特兒。儘管阿姨們都說：「我無法想像清秀的姊姊在鏡頭前擺姿

勢」，但我相信了解家父的她一定很期待拍攝出來的照片。她讀女校時是一

名文學少女，十分喜愛近代詩與小說。想必她一定很珍惜家父與喜愛藝術的

同好深夜聚集於攝影棚的氛圍，並心甘情願地招呼大家。她也曾經在甜瓜上撒一些砂糖、

即使忙進忙出，家母還是會為自己尋找小小的樂趣。她經常使用縫紉機為

自己製作圍裙，並以許多浪漫的蕾絲裝飾。她也曾經在甜瓜上撒一些砂糖、

倒一些白蘭地增添香氣，一臉幸福地享用。

母親植田紀枝與本書作者，約 1951
於本書首次公開的作品。這張照片收藏於作者相簿，
是植田正治親自製作的印樣。

89　家母

家母的阿姨就住在我們老家附近，家母偶爾會在吃完晚餐並結束家務後去那邊敘家常。她們話閘子一打開，就會聊很久。此時家父就會吃醋，要求我：

「去把你媽接回來。」只要家母不在身邊，家父就會渾身不對勁。

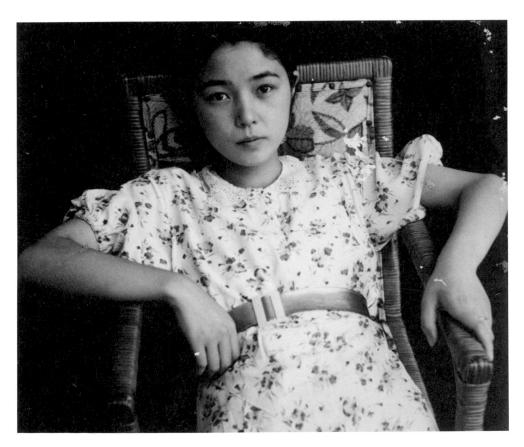

內人‧1935

夏季祭典

境港的夏天總是從大港神社的「茅輪祭」揭開序幕。

在一年過了一半的六月三十日，神社的鳥居下方會放置一個巨大的茅輪。

據說只要一邊畫「八」字一邊穿過茅輪，就能去除身心的濁氣。

我第一次穿浴衣，就是在戰爭結束後的隔年參加「茅輪祭」時。我在家母的催促下沐浴更衣，待全家人都準備就緒便一同出門。

我很喜歡祭典夜市攤位乙炔燈散發的味道。現場除了賣吃的，還有射擊、釣彩球、撈金魚等遊戲，我總是會請家父、家母幫我買薄荷水、薄荷糖。

八月七日，是農曆的七夕祭。家家戶戶都會在走廊柱子等處掛上竹枝，而曾祖母會特地為我們幾個小孩到田地裡收集番薯葉上的露水：

「據說用露水磨墨在七夕紙條上寫字，字就會越寫越漂亮哦⋯」

曾祖母不識字，卻知道很多這種傳說。相信家父小時候，曾祖母也是這麼讓他用露水磨墨在七夕紙條上寫字吧。

到了八月中旬的盂蘭盆節，大港神社會舉辦盂蘭盆舞。由於當時境港與隱岐島經常往來，因此境港的盂蘭盆舞使用了許多隱岐島的曲子。我們家有一位年輕的幫傭來自隱岐島，她會悄悄地跟我說：「這是隱岐島的曲子。」接著，我們會在前一年有人過世的人家門口圍起圈圈，靜靜地跳盂蘭盆舞——這是境港的習俗。

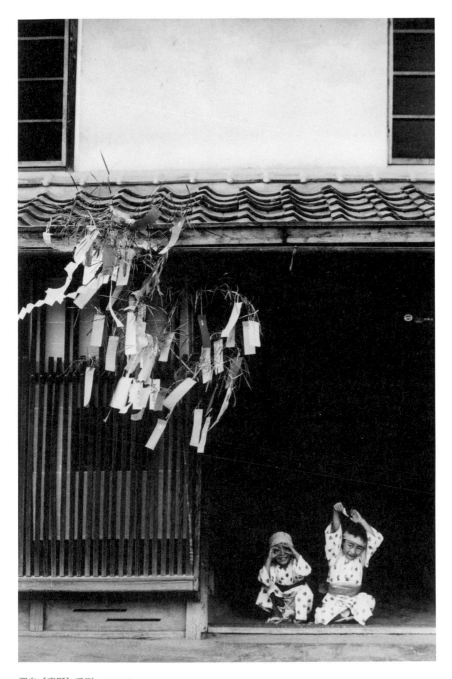

選自《童曆》系列，1950-70

盂蘭盆節過後的隔天傍晚，我們會以樹枝或稻草製作的小船盛裝供品，帶著，家家戶戶的小船就會隨著飄搖的火焰一同流向大海。

去境水道。在岸邊將蠟燭、線香放入小船後點燃，再將小船放在水面上。接

還記得只要聽見有人在末廣通喊：「太太神樂（正確來說，是伊勢太神樂）來了！」我就會衝出家門。竹笛、太鼓的聲音會吸引許多孩子，連我不太熟識的孩子都來了。每年暑假要結束時，伊勢太神樂會為無法前往伊勢神宮參拜的民眾，從四國、山陽至山陰地區巡迴。

首先舞獅會前往每個人家，祈求家戶平安。此時為了驅邪，大人會讓舞獅咬一下孩子的頭，但我總是非常害怕。儀式結束後，祖父會給舞獅禮金。

舞獅巡迴每戶人家後，就會在末廣通上一座設置小型神社的台車旁，開始表演。我好像曾經聽過有人說：

「舞獅收集到的禮金多寡，會影響表演的內容。」

舞獅會先將上面放著球的傘轉來轉去、將盤子轉來轉去，或是從扇子等處噴出水來。接著是表演最精采的地方——原本由兩個人扛在肩膀上的舞獅，會變身為穿著振袖和服的多福，自信滿滿地喊：「女形道中」。我真的很喜歡這個橋段，每年都很期待。家父也會混在觀眾中，一邊欣賞表演一邊拍攝照片。

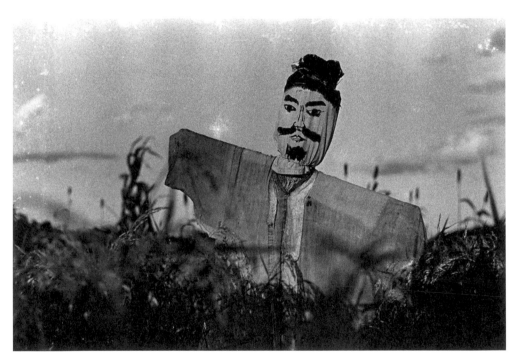

這是鍾馗。以前村裡會舉辦「稻草人比賽」。
於本書首次公開的作品。

弟弟充扮演小沙彌

當栗子掉落在公園的地面上時，代表冬天快到了。某年晚秋，我從小學放學回家，看見剃光頭的充打扮得很奇怪在家裡等我，感覺就像是寺廟裡的小沙彌。

原來充得在學藝會（校慶）扮演小沙彌，家母想來想去，決定讓他穿著白色和服與我的吊帶裙。

「和子也得趕緊換上和服。」

家母話才說完，就已經幫我換上七歲時參加「七五三」時穿的紫色和服。

「你們準備好了嗎？出發囉。」

家父跨坐在門外的腳踏車上，感覺很是著急。他的脖子上掛著祿萊相機、肩膀上背著攝影用具。等充與我一前一後坐上腳踏車，他就載我們前往熟悉的弓之濱。

當時家父才剛發表〈小狐登場〉（1948），〈小狐登場〉是在弓之濱充戴著狐狸面具拍攝的照片。之後他想以照片呈現童話裡的世界，因此嘗試了許多點子。他聽家母說了充在學藝會表演的服裝，便想試著在海灘拍攝穿著和服的少女與化身為小沙彌的狐狸。

我們抵達弓之濱時，天色漸暗。雖然還是看得見人物和景色，但夜晚的黑使海灘的白更加突出。

「我們的動作得快一點了。」

家父讓我們站在堤防上──充以雙手做出小狐狸的模樣，而我抓住和服的

袖子。

接著，砰！家父按下快門，鎂光燈發出閃光。

才剛拍攝不到十分鐘，家父便一臉嚴肅地停下動作。原來是停在海灣的船看見鎂光燈發出的閃光與大量白煙，誤以為是什麼訊號而予以回應。

「他們發訊號來了，我們趕緊回家吧。」

有些膽小的家父似乎以為對方是外國的間諜，手忙腳亂地將攝影用具放上腳踏車，載著我們回家。

夜幕低垂，混合了海水鹹味的冷空氣自後方追來。我想起過去曾祖母因為擔心我們在外頭玩得太晚，經常對著外頭這麼喊：

「虎姑婆要來囉！虎姑婆要來囉！快點回來！」

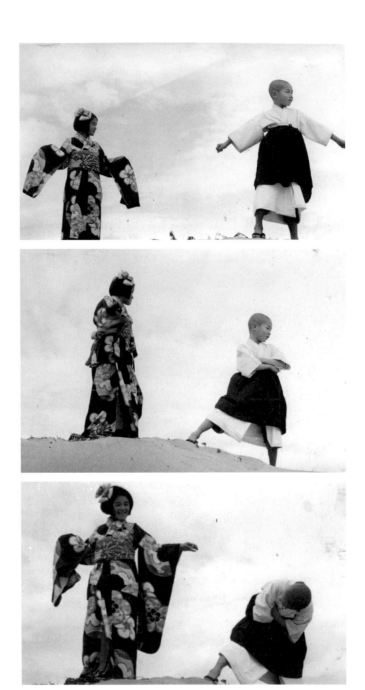

充與本書作者，約 1948
作者讀高中時，沖洗了這張由植田正治拍攝的負片。

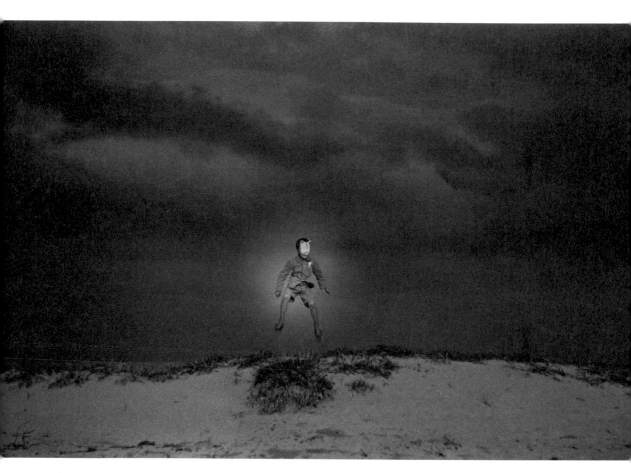

小狐登場，1948

弟弟充扮演小沙彌

歲德神

入冬時，只要鞋店前放了炭火爐，祖父就會以模型做「蛋仙貝」這種點心給我們吃。「蛋仙貝」的製作方法是先烤仙貝，接著在仙貝上塗抹醬汁、放煎蛋或炒蛋並淋上美乃滋。據說祖父年輕時曾在大阪的日式點心店工作，難怪他的手法十分熟練。祖父也會製作「膨糖」。「膨糖」的製作方法是將裝了少許水與砂糖的容器放在炭火爐上，待砂糖融化後加入少許小蘇打粉。只要攪拌均勻，糖就會變得膨膨的。在一旁看祖父製作好像很簡單，但我自己動手時，卻怎麼攪拌都不會變得膨膨的……

隨著時間越來越接近年底，祖父的臉色會越來越沉重。因為鞋店裡每天都會擠滿為新年購買全新木屐的客人，甚至有人一大早六點就從對岸的美保關搭境港水道渡船到境港來排隊。看大家一邊吐著白煙一邊在鞋店前等待，祖母也會比平常早開始營業。儘管祖父十一月就開始穿木屐的繩子，卻常常趕不上販售的速度。因此祖父經常一整天都在穿木屐的繩子。

當我升上小學高年級，也得在鞋店幫忙。客人大多是一個人來購買全家人的木屐，甚至曾經有人一次購買十雙。此時我得問清楚每個人的年紀與尺寸，接著上二樓。二樓擺滿各種尺寸、已經穿了繩子的木屐，而我得從中取貨，之後再回一樓。我數不清我一天要這樣上上下下來回走幾次。

即使就快要忙不過來，十二月二十八日，我們還是在店裡搗麻糬。前一天準備好糯米，而當天由曾祖母指揮。鞋店的木工將糯米搗成麻糬後，曾祖母會用大拇指與食指圈出一個圓，將麻糬分成一塊一塊大小適當的尺寸。接著

大家再一起將麻糬輕輕壓成圓餅形。之後曾祖母會將撕成一小塊一小塊的麻糬黏在柳枝上，做成裝飾神壇的麻糬花。

二十九日，據說不能為新年做任何準備；三十日，則是裝飾神壇迎接年神的日子──我們家什麼日子做什麼事，都是由一家之主祖父決定。

鞋店裡有一個房間擺著一座占地近一坪的神壇。裝飾神壇時，先將注連繩綁在神壇上，再依序將以細繩綁著的兩根白蘿蔔、前一天就曬乾的兩尾鯛魚、昆布、柿乾等放在神壇上，最後以麻糬花裝飾。裝飾完成後，祖父會在神壇前合掌──即使白天在鞋店忙了一整天，祖父此時的表情總是很平靜。

好不容易到了元旦，鞋店才剛忙完，就換照相館開始忙了。當時還有許多人習慣利用元旦至一月三日這三天拍攝全家福，因此家父、家母總是非常忙碌。只要有客人預約，家父就會與技師福島先生一起帶著大型相機與鎂光燈，趕往指定地點。

因此我們家很少悠閒地度過新年，不過家母還是會親手準備年菜與麻糬雜燴。儘管家父不吃，家母還是會用層層相疊的木盒，裝滿高野豆腐、香菇、雞肉、魚板、菠菜等料理。過了一月三日，家母會將滷菜切細，做成壽司。家父不吃滷菜，但只要做成壽司，他就會很開心地享用。

接近一月十五日小過年舉辦「歲德神」祭典時，家父就會越來越興奮。山陰地區的「歲德神」祭典在日本其他各地有不同的名稱，像是「歲之神」、「左義長」等。「歲德神」祭典是將家裡神壇上的注連繩拿至海邊燃燒的火祭，家父從小就很喜歡。

我曾參加過一次弓之濱的「歲德神」祭典，還記得當時海邊積了薄薄的雪。

人們將注連繩擲入高高的竹子之間，接著點燃火焰。之後人們會利用火焰烤串在竹籤上的麻糬，小孩都吃得很開心。過了一段時間，煙灰飛舞、火焰高烈，最後甚至會發出啪唧啪唧的巨大聲響。此時大人會喊：「很危險，小孩別靠近！」在《出雲國風土記》中，弓之濱象徵陰陽之間的界線。當夜幕低垂，「歲德神」祭典的深紅火焰衝上天際，美麗極了──家父從小就非常喜歡這個場景。

「今天一大早，米子那邊會舉辦『歲德神』祭典。」

「美保關傍晚會舉辦『歲德神』祭典。」

各地舉辦「歲德神」祭典的時間不太一樣，而家父會為了攝影而花費好幾天，來回奔波於各地之間。

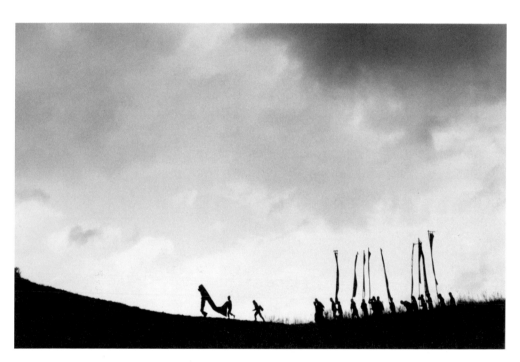

選自《童曆》系列・1950-70

家父的生平

在此我想根據家父與家人告訴我的內容，略為介紹一下家父的生平。

繼承植田家的兒子

家父晚年在某本雜誌的個人簡介中，加了這麼一句話：「討厭生蛋拌飯」。

他經常將往事當做笑話講給我們聽：

「我的食量很小。以前我的奶奶都會端著生蛋拌飯一直追著我跑，所以我很討厭生蛋拌飯。」

當時雞蛋是奢侈品，只有去探望病人時才會送雞蛋。想必曾祖母是為了盡可能讓家父攝取營養才會這麼做，但他卻一輩子都不願意吃生蛋拌飯。

一九一三年三月二十七日，家父出生於鳥取縣境港市。當時祖父母經商，以生產與銷售鞋子維生。家父的一個親生哥哥、兩個親生妹妹皆早夭，而長他十餘歲的姊姊是養女，很早就嫁人了。因此被視為唯一繼承人的家父自小受盡眾人寵愛。

我們「植田」這個姓氏始於曾祖父。曾祖父文太郎出生於江戶時代末期，是境港真木家的次男。當時實施家督制度，只有長男可以繼承戶籍。因此後來曾祖父成為──沒有子嗣的──植田家的養子。當時規定戶長與長男可以不必被徵兵，因此父母決定將次男送養，往往是為了避免次男上戰場。曾祖

父具備做生意的才能，曾經營租賃、貸款、向主要客群為船員的待合茶屋仲介藝妓等事業，累積了一筆財富。曾祖父晚年曾擔任町會議員。根據眾人的描述，曾祖父是一個樂於助人、重情重義的人。

曾祖父的第一任妻子來自境港上道町歷史悠久的增谷家，增谷家兼營藥材與醬油。兩人生下女兒美耶後離婚，第一任妻子帶著美耶返回娘家生活。曾祖父的第二任妻子才是我口中的曾祖母，十分疼愛家父。曾祖母出生於廣島縣深山，原本是一名藝妓。曾祖父母之間並沒有子嗣，因此植田家是由美耶與其招贅的夫婿繼承，也就是我的祖父母。

祖父名為常壽郎，以生產與銷售鞋子維生。他雖然沉默寡言卻十分穩重、勤勞。顧客來買木屐時，他一定會問對方穿多長的足袋，並配合顧客的腳穿上繩子。顧客都說：「常壽郎的木屐穿起來很好走。」

祖母美耶健談、熱愛社交，出身上流卻平易近人。我年幼時也經常跟著祖母去增谷家玩。增谷家的占地內不僅有醬油釀造廠，庭園中央還有一個壯觀的噴水池。此外，增谷家戰前就有冰箱了。在那裡品嘗冰涼的鳳梨罐頭，實在是一大享受。

家父出生前不久，我們老家新蓋了一間別屋，讓曾祖父母安享晚年。據說祖父母忙於經商，因此家父年幼時大多是在別屋度過。採取日式風格的別屋由兩間相連的和室組成，壁龕裡有唐三彩虎等大型裝飾，而角落則擺放著以螺鈿裝飾的朝鮮李朝櫥櫃。曾祖母說，曾祖父過去養了一隻柴犬，且曾與柴犬在院子裡玩相撲遊戲。此外，曾祖父為了記念家父虛歲五歲而種下的杉樹至今仍屹立在簷廊前。那棵杉樹樹齡近百、枝繁葉茂，高度也早已超越二樓

屋頂。

在鳥取，為了慶祝孩子脫離嬰兒衣物的繩子，平安成長至能夠穿日式下裳、綁腰帶的年紀，會根據日本傳統兒童祭典「七五三」舉辦名為「脫繩」的祭典。據說當時瘦弱的家父身著寬大的日式下裳，由曾祖母牽著家父前往各親戚家拜訪，眾人以紅白的水引結將禮金袋綁在家父的腰間。最後家父筋疲力盡，由幫傭一路背回家。

立志成為畫家

家父讀小學時，開學典禮也是由曾祖父代表出席。

「我的爺爺是町會議員，所以他一走進講堂就自己在貴賓席坐下。我覺得好孤單，就忍不住開始哭……」

家父打從那時候起就很膽小了。

家父擅長國語、美勞，最討厭數學。他在朗讀、作文的表現都很優異。

儘管境港現在蕭條許多，但在家父年幼時，境港非常繁華。美保關、境港自江戶時代就是讓北國擺渡船中途靠岸的港口，也是與以朝鮮半島為窗口的亞洲大陸進行貿易的據點。因此在境港，可以看見許多來自大陸的嶄新而稀奇的物品。同時為了招呼大批船家與商人，境港還有許多料亭、遊廓。我們老家的別屋西邊有一間名為「幾多」的料亭，料亭老闆有一個比家父小兩歲的獨生女。由於兩家土地相連，他們經常玩在一起。

家父雖然怕高，卻很喜歡爬上屋頂。他經常沿著屋頂移動甚至穿過倉庫，

他也曾經從屋頂伸手將鳥巢裡的小鳥帶回家養。

「小鳥不讓人餵，得將籠子掛在院子裡，讓小鳥的爸爸媽媽來餵。」

小鳥啼叫時，除了小鳥的爸爸媽媽，還會有許多鳥飛過來──家父很喜歡那個畫面。

自從家父開始攝影，屋頂上就成了他練習的絕佳地點。他經常將相機掛在胸前，以屋頂上遠近的瓦片練習聚焦。

家父有一段時間熱衷於《猿飛佐助》、《真田十勇士》等講談社、立川文庫出版的書籍。除了去上學，其他時間幾乎都待在家裡閱讀。

家父熱衷於閱讀而完全不幫忙顧店，祖父對此非常生氣：「難道你想當三流小說家嗎？」還將家父的所有書籍都丟進倉庫裡。祖父十分寵愛家父，因此這是祖父第一次責備家父。

家父十歲時喜歡用蠟筆畫畫，也是在那個年紀，他第一次在朋友家看到沖洗照片的過程。

「沖洗照片時，燈泡會蓋上紅布，所以整個房間就會看起來紅紅的。接著放在藥液盆裡的相紙會慢慢出現影像，真的好有趣。不過我那時候還是小孩子，對《少年俱樂部》、《少年世界》的圖片比較感興趣，沒想過自己攝影。」

家父十分喜愛高畠華宵、山口將吉郎、伊藤彥造等畫家，經常臨摹他們的作品。現在看高畠華宵的作品，還是感覺很摩登；山口將吉郎、伊藤彥造則是以美麗的線條描繪武士、劍士。

「班上同學一直拜託我再畫一張、再畫一張，我那時候真的畫了很多。」

就像現在的孩子努力臨摹漫畫一樣，家父當時十分憧憬大正浪漫時期的畫

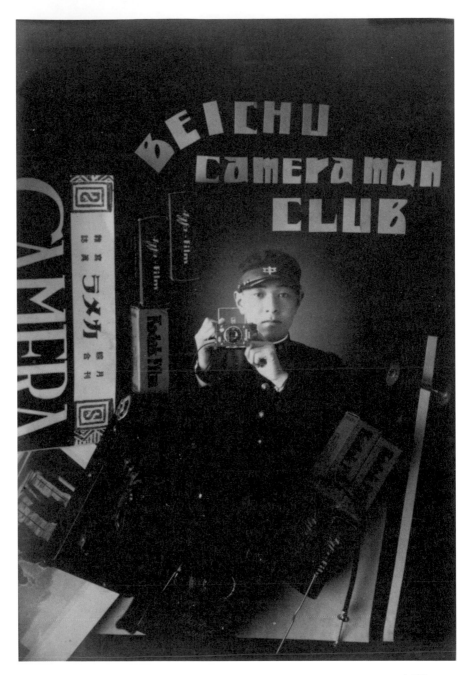

自拍像・1930

植田正治 的 寫真世界　　KAKO's Tales of the Photography and Life of **Shoji Ueda**　108

家，並立志成為畫家。

第一次拿相機

家父就讀舊制米子中學五年級時，曾留下自拍像。

照片中可以看見「BEICHU cameraman CLUB」的標誌，身著制服、學生帽而神情微妙的家父身邊圍著許多攝影雜誌與用具──那是一張合成照片。家父不能說是夢遊仙境的愛麗絲，但就像是夢遊寫真仙境的少年一樣。沒想到那時候他拍攝的照片就如此充滿童趣，真有他的風格。

同時照片中家父手拿著搭配 Tessar F4.5 鏡頭，名為 Piccolette 的德國蛇腹相機。在社會新鮮人第一份工作月薪大約是日幣三十圓的時代，那台相機要價日幣七十五圓。據說家人購買如此高級的相機給他，是因為他放棄了前往東京就讀美術學校的夢想。

家父於小學高年級時第一次接觸攝影，而醉心於攝影則始於中學三年級時。當時他經常與祖母那邊的親戚──增谷慶一朗往來，對增谷慶一朗的朋友擁有的相機心生嚮往。

「我非常羨慕，好想、好想擁有一台相機。」

很可惜，祖父買給家父的第一台相機是大阪深田商會推出的日本國產相機──不僅塗層沒多久就開始脫落，家父將快門拆開後也裝不回去，只好手了。

之後家父接受同學轉讓的一台搭配定焦鏡頭的六櫻社 Pearlette 相機。當時柯達推出搭配定焦鏡頭的 Vest Pocket Kodak，掀起一陣熱潮。Pearlette 是六櫻社

參考 Vest Pocket Kodak 與進口相機後推出的日本國產相機。

家父中學五年級時參加校外教學前往大阪，第一次走進相機專賣店。當他聽到支付日幣十圓，可以用他手上舊的 Pearlette 換一台鏡頭明亮的 Pearlette，就掏出身上所有的錢。

「我沒有錢買紀念品送給親友，後來被媽媽罵了一頓。」

沒想到付出這些代價才買到的相機，竟然是無法聚焦的故障品。後來祖父前往大阪採購，才又換了一台法國 Krauss 的相機 Roulette。

祖父看見家父熱衷於攝影，一定不太高興。然而寵愛孩子的祖父看見孩子如此渴望得到一台好相機，還是心甘情願地買了。

最令祖父母擔心的，是家父立志成為畫家的夢想。中學即將畢業時，家父索取了東京美術學校的招生簡章，而祖父想方設法阻止家父。後來祖父說：「只要你不去唸美術學校，我就買更高級的相機給你」，這句話讓家父低頭了。沒想到自拍像中出現的進口相機，竟然蘊涵著苦澀的回憶。

東京修業時代

一九三一年，家父中學畢業後，立刻加入米子攝影之友會。米子攝影之友會以追求當時的主流——繪畫主義派的藝術攝影——而為人所知。

第一次參加聚會時，家父將數張自己還算滿意的作品用布巾包起帶過去，不過其他成員的反應平平。據說有一名前輩建議家父可以將〈造船廠風景〉調為茶褐色調，同時漂白使白色更加突顯。

「我依照前輩的建議調整之後，那張照片就在下次聚會取得第一名，可以

減免一個月的月費。」

爾後家父對藝術攝影愈著迷。那一年六月，他以《棕櫚樹風景》報名了第二屆全山陰業餘藝術攝影展。那次的比賽由他十分尊敬的攝影師鹽谷定好先生擔任評審，而《棕櫚樹風景》順利入圍。那陣子，他以《海濱少年》第一次投稿至雜誌《CAMERA》也入選了，想必他一定非常開心。

那一年十一月，家父遇見了一本在他的生命中舉足輕重的書。當時祖父帶他去參加佐多神社的神在祭。回程經過松江的書店，他看了《MODERN PHOTOGRAPHY》非常喜歡，便請祖父買下來。《MODERN PHOTOGRAPHY》受到包浩斯、超現實主義的影響，介紹了許多歐洲前衛的攝影手法。他看了之後深受吸引，也開始挑戰新興攝影。

當時家父再次興起想去東京讀書的念頭，祖父母傷透腦筋，只好去找增谷麟先生商量。增谷麟先生是一名實業家，在SONY創立時提供了許多意見與資金。他是增谷家的三男，也是祖母的堂兄。他戰前創立寫真化學研究所（PCL，現今的東寶）、戰後就任東寶常務董事，亦曾擔任新東寶、日本寶麗多的社長。他十分擅長照顧人，戰前、戰後前往東京讀書、工作的境港人都借重了他的力量。他建議祖父母：「就讓他去東京闖一闖吧，他才會獨立。」

而且祖母常說：「我們只有一個兒子，真不想讓他做什麼賣鞋子的生意」，這句話也讓祖父有所動搖。那時候還沒有「攝影師」一詞，大家都稱照相的人是「照相師」。不過至少「師」這個字會讓人聯想到醫師、教師等職業，和畫家比起來好太多了——這一點軟化了祖父的態度。

家父中學畢業後一年，一九三二年春天，在增谷麟先生的協助下進入位於

東京落合的東洋寫真學校就讀。

據說家父一抵達東京車站，便立刻前往丸之內大樓的相機店。他在那裡將祖父買給他的 Piccolette，更換成併用 65×90 毫米照片底板的 Lily。

幾天後，他背著新的大型相機和來自境港、當時就讀慶應大學的友人鹿島治雄先生一起去淺草攝影。沒想到遇到一群混混，將他們團團圍住。

「我把身上僅有的五十錢丟在路上後拔腿就跑，後來只好從淺草一路走回新宿。」

之後家父再也不願意去淺草，並經常告誡我們：「淺草太危險了，你們絕對不能去那裡。」

東洋寫真學校開學前，家父支付每個月日幣十圓的費用，在位於日比谷的美松百貨店的寫真室學習。他從那棟樓拍攝了〈日比谷路口〉（1932）。

在東洋寫真學校就讀的三個月，從商業攝影的攝影與沖洗技術到藝術學，家父上了非常多的課程。由於他從中學起就就讀漁獵攝影雜誌，對那些技術並不陌生，所以不覺得辛苦。比起在課堂上拍攝肖像照，他更享受在假日時，以東京為舞台拍攝具實驗性的作品。當時拍攝的〈水道橋風景〉更在日本光畫協會展獲得特獎。

在東京修業不到半年，家父便返回境港。當時祖父已將老家一部分改裝成附攝影棚的照相館。在白色洋房掛上招牌「植田照相館」時，家父才十九歲。

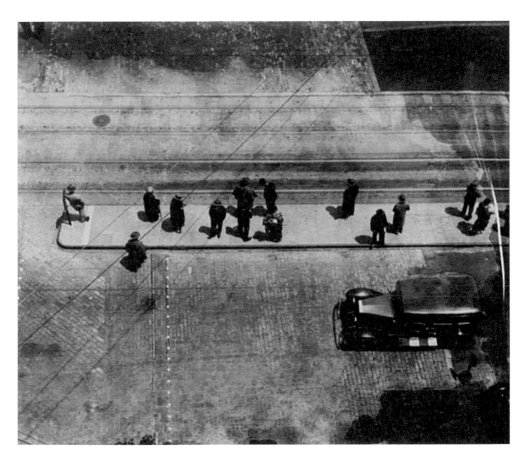

日比谷路口，1932

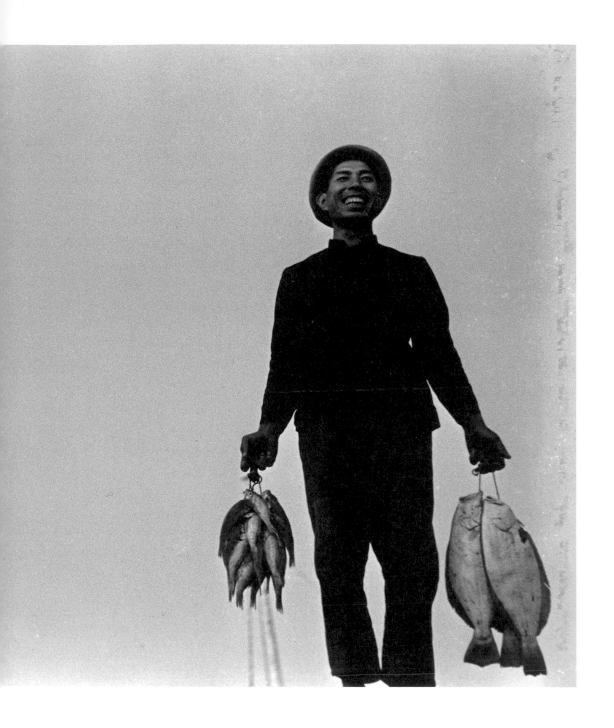

「植田調」起源自 1930-1950 年代這個時期拍攝的作品。
於本書首次公開的作品。

植田照相館

一九四二年，四歲的我住在一半是西式風格照相館、一半是日式風格町家的房子裡。照相館面向的道路，是在境港裡人稱「末廣銀座」的鬧區。往前走就是隱岐航線的港口，平日白天都像舉辦祭典般熱鬧。我們家除了隔壁是咖啡館、正對面是雜貨店、斜對面是藝妓櫃檯，還有服飾店、壽司店、日式點心店、旅館，以及撞球場、桌球場、麵包店、冰棒店等，應有盡有。

即使在熱鬧的末廣銀座，家父的照相館外觀還是很突出。外牆整齊地疊上木板並塗上白色油漆，大門嵌著過去醫院常見的毛玻璃。招牌以墨黑色寫上「植田照相館」，櫥窗則以家父的作品裝飾。

植田照相館的生意非常好。當時除了盂蘭盆節、新年，人們很喜歡利用假日前往照相館照相留念或欣賞動畫短片。「植田照相館」開幕前，老家附近已經有兩間照相館，但「照相師曾前往東京修業」這一點使「植田照相館」特別受歡迎。加上家父不喜歡和其他人一樣，所以無論是攝影或沖洗都特別講究。

即使是在戰爭期間，照相館也因接受配給而得以營運。一到週日，我們家門口就會大排長龍。位於境港的美保海軍航空基地有許多訓練生，他們會穿上有七顆鈕扣的制服前來拍攝寄給家人的照片。我猜想其中一定有人隸屬於特攻隊，而且可能拍攝照片後就要出任務了。此外也有海軍穿著水手服前來。還記得隊伍從攝影棚門口開始延伸，每層階梯都站著一名身著制服的小哥。有人看我伸出小腦袋瓜東張西望，就將水壺裡的糖水倒在蓋子裡給我喝。

照相館非常忙碌，因此我經常待在鞋店和祖父母作伴。鞋店的構造簡樸，祖父會在一片架高地板那裡穿木屐的繩子。由於鞋店和照相館的室內空間相連，我如果不想待在鞋店裡幫忙，就會跑去照相館湊熱鬧。

家母經常提醒我：「有客人在，你上下樓梯要小聲一點。」因此我總是躡手躡腳地上樓。樓梯平台的對面是休息室，裡頭擺著由職人製作的西式桌椅；而樓梯平台裡有一個小房間，設置西式的雙開窗。起初家父將書桌放在小房間的窗邊，將小房間當做修片室使用。一段時間後，小房間成了我們幾個小孩的書房。只要打開窗戶，就會聽見商店街鼎沸的人聲。

從休息室再往裡面走，就會看見攝影棚。攝影棚鋪著亞麻油地氈，面積約十坪，還蠻寬敞的。其中一面牆掛著攝影用的布幕，另一面牆上掛著一幅描繪短髮摩登女郎的油畫。此外，攝影棚裡為客人準備了一張長椅、幾張單人椅。長椅鋪了條紋花樣的進口布料，摸起來粗粗的。單人椅上有娃娃、玩具汽車，方便拍攝孩子時使用。過去人們有種迷信——如果三個人一起拍照，中間那個人會早死。因此如果客人是三個人，家父就會讓娃娃入鏡來避邪。

我們家有一輛腳踏車，它的行李架非常寬敞。我們幾個小孩都知道，只要看到那輛腳踏車停在照相館的門邊，表示「爸爸在家」；如果那輛腳踏車不在，表示家父一定是掛著祿萊或徠卡相機，到鎮上或港邊攝影了。

儘管我們家有兩名技師，但人多時，家母也會為客人攝影。沒有人教她，她自然而然就學會了。從沖洗的疊印到負片的修片，她都很熟悉。我曾看過她以削得尖尖的鉛筆消除閃光燈在負片上形成的陰影。

如果照相館還是忙不過來，幫傭就會外出去尋找家父。

「老爺！老爺！有客人要拍照哦！」

家父返回照相館時，總是一臉心不甘情不願的表情。

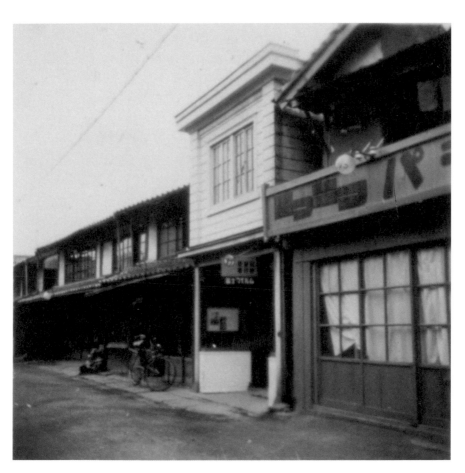

照片中央的白色建築是早期的植田照相館

即刻返鄉

我出生那年，家父二十五歲。

那一天，大家都在等待我的出生。家父與祖父母在家裡工作，而曾祖母則是在照顧大我一歲的大哥汎。照相館的技師與幫傭們也都在緊張的氣氛中忙進忙出。那是一九三八年的夏天。

當時還沒有婦產科，而我是由助產士在境港老家接生。據說我出生在家裡最安靜、最偏僻的三坪房間，房間可以看見枝繁葉茂的院子，陽光灑下時美麗極了。據說助產士將我放進幫傭準備的熱水裡時，家父說：「她不是女生嗎？怎麼長得好像猴子。」

儘管山陰地區還很平靜，但中日戰爭於一九三七年爆發。隔年四月，日本實施國家總動員法，鄉下的人們也很不安：「不知道明天會發生什麼事。」

家父接到松江連隊的徵召令時，我才出生第三天。

據說家父前一天徹夜未眠，一直躲在被窩裡寫信給友人。入營當天，剃了平頭的他戴上國民帽、身穿茶褐帶綠的國民服，雙腳綁著包裹小腿的長布。他在眾人歡送下，搭乘汽船前往松江。然而經過身體檢查，他的手心被蓋上「乙」字，且被要求即刻返鄉。

儘管家父沒有特殊疾病，但一百七十六公分的他卻十分瘦弱，因此軍隊判斷他不適合從軍。

此事讓家父覺得非常丟臉：「這麼多人來歡送我，我竟然得即刻返鄉。光是想到我要回境港面對江東父老，我就覺得非常的羞恥。還記得我回境港時

已近黃昏，店裡的人提著燈籠來接我，此事算是喜訊。只是家父實在太害怕了，對三天前才剛生產的家母而言，但我連一點點的亮光都想熄滅。」

一下子就逃到岡山，暫時住在攝影師石津良介先生的家裡。等風聲稍微平息，他才回到境港。石津良介先生是美式風格服飾 VAN Jacket 的創辦人——石津謙介的哥哥，曾召集中國地區的畫家在東京舉辦攝影展，使綠川洋一先生與家父為人所知。對家父來說，石津良介先生不僅是朋友，也是恩人。

家父於一九四三年，進入山口縣光海軍工廠，但最後還是因為營養失調而返鄉。數個月後，第二次的徵召令又來了。然而家父還是被判定為不適合從軍，再次被要求即刻返鄉。我不太記得家父當時的表情，不過他應該覺得很丟臉。

現在回想起來，家父的運氣真的很好。光海軍工廠在戰爭結束前因空襲而燒毀，有七百人以上死亡。如果他身體強壯，順利在光海軍工廠工作，不知道情況會怎麼樣。

境港附近有美保基地，因此在戰爭結束前一兩年，美軍的戰鬥機經常飛到這一帶。我們因空襲警報響起而躲進防空洞的次數也越來越多。當時居民組成小組，進行用綁著稻草的竹竿消滅火花、或接力傳水桶滅火的訓練。我小時候覺得接力傳水的訓練很有趣，因此和朋友一起參加。

家父不喜歡這樣的訓練，而家母則是忙不過來而無法參加。還記得其他人曾抱怨此事，但當鎮上真的因炮彈起火時，只有家父拿著綁著稻草的竹竿還有水桶去滅火。

我鮮少看見家父生氣，他那時候忿忿不平地說：

「他們平時意見那麼多，事到臨頭卻沒有人站出來！」

戰時攝影記錄

一九四五年四月，我進入小學就讀。校園角落擺放著二宮金次郎的銅像，一旁是有天皇、皇后兩陛下照片的「奉安殿」。每天早上，全校學生都要在「奉安殿」前整隊朗誦：「朕惟我皇祖皇宗，肇國宏遠⋯⋯」那時候我剛讀書，還不明白那些句子的意思，後來才知道那是《教育敕語》。當時一進校園就要脫鞋，在洗腳的地方洗去腳上的沙子。由於沒有抹布，所以穿堂總是濕濕的。當時幾乎所有孩子在校園裡都是打赤腳，但我會穿上祖母為我準備的草鞋——那是一雙表面和榻榻米一樣以藺草編織、穿了胭脂色繩子的草鞋。

過了快一個月，我才好不容易記住同學們的名字。四月二十三日早上，我正準備出門去上學，就聽見巨大的爆炸聲。整棟房子像地震般劇烈搖晃，感覺和空襲明顯不同。我很害怕，忍不住獨自逃到屋外。大家說：「聽說是船隻發生火災。」之後我在路上遇見同學，便一起前往學校。

途中，我看見家父身穿國民服、腳綁長巾，騎著腳踏車在鎮上巡邏。恰巧當時發生第二次爆炸，附近人家的窗戶被震飛，四處傳來尖叫聲。

當時鎮上幾乎家父丟下一句：「你快點回家」，便前往爆炸發生的地方。想當然耳，他必須要協助救災。我們抵達學校時，發生第三次爆炸，我們在老師的帶領下躲進田地裡。火勢越來越大，逐漸蔓延至鎮上。

所有成年男性都從軍了，可能只剩家父留著。我沒有聽家父的話，而是與同學前往小學。

有孩子哭著說：「糟糕，我們家要不見了。」

這些爆炸發生在搬運火藥至境港的玉榮丸。火勢引燃岸邊的火藥倉庫，使三分之一的境町付之一炬。後來我才知道火勢一度接近我們家的照相館，所幸最後我們家未遭祝融。玉榮丸造成的大爆炸，是境港史上留名的重大事故。

黃昏時，技師來學校接我，我才得以與住在附近的孩子一起回家。然而，回家路上我不小心走進堆滿屍體的地方。我也數次目擊因爆炸波而四散、榻榻米也因衝擊而彎曲。回家後，發現我們家的玻璃因爆炸波而吊掛在電線上的屍體。好不容易見許多伸出的手和腳。我也數次目擊因爆炸波而四散、榻榻米也因衝擊而彎曲。回家後，發現我們家的玻璃因爆炸波震飛，而住在附近料亭「幾多」的曉部隊找到可以睡覺的地方，那天晚上便全家人擠在同一個房間過夜。

一九九五年，境港市發行的《追悼玉榮丸五十週年誌》收錄了家父於玉榮丸事故時拍攝的紀錄照。照片中，境港燒成一片焦土，僅存房子的殘骸。然而家父從來不曾說過，他在戰爭期間有拍攝紀錄照。

據說當時照相館的天窗被爆炸波震飛，而住在附近料亭「幾多」的曉部隊（陸軍船舶司令部）幹部來拜訪忙著收拾殘局的家父，委託他拍攝事故現場。當時居民必須服從軍隊的命令，但畢竟是在戰爭期間，他去攝影可能會被誤判為間諜。他想了很久，決定帶著「工作時使用的暗箱腳架，前往事故現場攝影」——這段故事記錄在《追悼玉榮丸五十週年誌》裡。

家父前往事故現場，遍地都是瓦礫。他勉強固定腳架後，將頭伸進暗箱，一張又一張地按下快門。攝影當天晚上，他就會將照片沖洗出來，並連同玻璃底片一起交給軍隊。當時報導受到嚴格的限制，因此他從未公開任何照片。

那是唯一一次家父於戰爭期間拍攝紀錄照。

隨著戰況變得激烈，家父賣掉用了十年的祿萊相機，換成徠卡相機。因為當時比較容易取得35毫米的底片。只要空襲警報響起，他就會抱著徠卡相機與腳架逃進防空洞。儘管當時他說：「只要保管好相機就可以賣錢」，卻從來沒有放棄他最喜歡的攝影。

戰爭結束那一天

玉榮丸爆炸事故發生隔天，我醒來後難得看見了大哥汎和弟弟們的睡姿，因為前一天晚上我們全家人擠在同一個房間過夜。

我還沒有回過神來，家母位於法勝寺町的娘家就請年邁管家騎馬送了一些飯糰來。那些飯糰沒有餡料，只摻了一些鹽巴。我咬了一口，才發現自己肚子這麼餓。

境港有一個海軍的航空基地，因此美軍的格拉曼戰鬥機曾飛來這一帶甚至進行射擊。受到爆炸事故的影響，家母、我們幾個小孩與曾祖母都疏散至法勝寺。我記得境港的車站因爆炸事故而燒毀，部分軌道也遭受空襲，但怎麼也想不起來我們最後是如何抵達法勝寺。

家母娘家在江戶時代從事匯兌生意，有四棟越蓋越大的房子與倉庫。那些房子與倉庫的天花板都有密室。

當時許多親戚的小孩都疏散至法勝寺，加上我們幾個小孩就更吵鬧了。

論輩分，家母最小的妹妹阿尋是我的阿姨，但她只大我兩歲。還記得我們跟著阿尋到處跑來跑去，但原本住在大阪的表弟阿孝年紀還很小，總是做一些很危險的事情。記得我曾向大人告狀：「阿孝剛才在門前的水溝喝水」，害阿孝被罵哭，還是阿尋幫忙安慰的。

某天早上，我看見曾祖母站在水溝旁。靠近一瞧，才發現曾祖母竟然利用水溝的水刷牙。儘管我說：「這樣好髒」，曾祖母也不為所動，只是微笑。

我們家的院子有養矮雞和兔子。矮雞會欺負小孩，尤其是身型嬌小又瘦弱

的我經常被矮雞啄。每次我痛得大叫，牠們就會逃之夭夭。我們幾個小孩十

分挑食，而矮雞生的蛋就是我們當時的主食。外祖父總是會做生蛋拌飯給我

們吃：「兩個人吃一碗。」

疏散後沒多久，我就轉學至法勝寺的小學。然而那裡沒有我熟悉的面孔，

因此我經常請假。有一天早上，一名女老師一一詢問昨天缺席的人：「為什

麼昨天請假？」正當我傷腦筋該如何回答，前面同學提出的理由是「我要在

家裡幫忙插秧」，因此我有樣學樣。我相信女老師一定知道我在說謊，但是

她什麼話也沒有說。我深受良心譴責，越來越不喜歡上學。

當時家父一個月會來看我們一次。他總是一大早從境港騎腳踏車出發，經

過三十公里的路程。每次抵達時，他都會立刻在簷廊坐下：「好累喔。」

儘管從境港到米子都是平地，但從米子開始就有許多上上下下的坡道。

家父會在腳踏車的行李架上放置要送至法勝寺避難的和服，並將徠卡相機

塞進背包。不知道途中看見美麗的景色時，他會不會停下來攝影……

我記得家父會在法勝寺拍攝親戚與附近的孩子。年邁管家有一名剛滿三歲

的孫女明美。因為她很容易出汗疹，因此剪了很短的瀏海，十分可愛。家父

曾拍攝明美、在簷廊上坐成一排的孩子、騎在馬背上的管家等。

每次家父來，家母就會用管家處理過的雞肉、馬鈴薯與洋蔥製作燉菜。

家父總是一邊吃飯一邊看著家母和我們幾個小孩——這麼做似乎讓他感到

很安心。過一段時間，他就會再騎腳踏車返回境港。

八月十五日，天氣晴朗而炎熱。

一早廣播電台就數次預告：「中午天皇陛下將發表重大談話」。無論天皇

陛下說什麼，我們都得遵從。因此中午時大家齊聚一堂，立正收聽天皇陛下的重大談話。

那一天，家父也在法勝寺的外祖父家現身。應該是特地從境港趕來的吧。當時我才七歲，完全沒有辦法理解天皇陛下的意思。我只記得廣播結束後，家父平靜地說：

「啊……結束了、結束了。戰爭結束了，我們回家吧。」

我們急急忙忙準備行囊，當天便搭乘貨物列車返回境港——就這樣，我們結束了短短四個多月的疏散生活。

家父於戰爭時期也未放棄攝影。戰後眼見日本受美軍占領，他認為自己可能再也無法發表作品而陷入低潮。然而就在一九四五年的年底，他看見朝日新聞有一則「朝日攝影展」的徵稿啟事，高興得跳了起來：

「我可以繼續攝影、可以繼續發表作品了！」

他一邊讓家人、技師看那則報紙廣告，一邊流下難得的男兒淚。

隔年，家父以疏散期間拍攝明美的照片〈童〉獲得「朝日攝影展」的特獎。

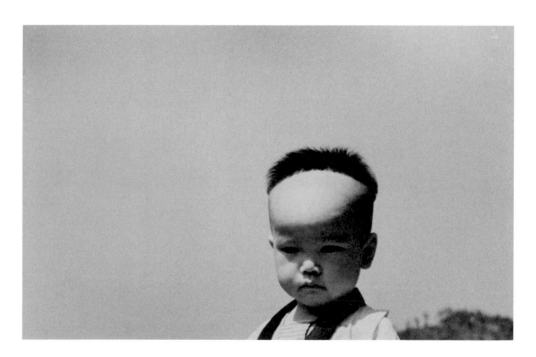

童・1945

泡泡糖氣球

戰爭結束後三四年，我們家收到一個來自洛杉磯的大紙箱。

寄件人是家父的奶媽。家父小時候，祖母因為乳腺炎而無法哺乳，只能以奶媽的乳汁將他養大。爾後奶媽加入團體移民海外的行列，從境港搬至洛杉磯——即使家父已經成年，奶媽還是很關心他。當時奶媽也是因為擔心日本戰敗後會缺乏物資，才會寄好幾個紙箱來。

每次打開紙箱前，全家人都會聚集在一起。就連平時住在別屋的曾祖母，也會興致盎然地露臉。弟弟充、亨會在旁一邊跳一邊吵著說：「快點打開、快點打開」。

一看見 KISSES 巧克力的袋子，充、亨就會忍不住伸手去搶。只要將細細長長印有藍色文字的銀紙撕開，就可以看見可愛的巧克力。每次大家看見巧克力，都會發出歡呼聲。家父很喜愛甜食，因此他總是立刻就將巧克力放進嘴巴裡。

接著是方盒包裝的泡泡糖。粉紅色的泡泡糖以描繪著菲力貓、貝蒂等卡通人物的油紙包裹。此外還有桃子罐頭、鳳梨罐頭、玉米罐頭以及手織品材料。奶媽信上寫著發音為「MEUKU」的日文，但沒有人知道是什麼意思。現在回想起來，奶媽應該是想直接以日文表達英文的「MILK」。當時紙箱裡的確放了一些無糖煉乳。

收到紙箱後，我們家無論老小都會一直吹泡泡糖氣球。然而讀幼稚園的亨無法順利讓泡泡糖膨脹，江戶末期一八六七年出生的曾祖母卻很擅長。

在家父作品〈手槍與泡泡糖氣球〉（1951）裡我吃的泡泡糖正是來自洛杉磯，而我的上衣與吊帶裙則是家母以紙箱裡的手織品材料搭配某件和服的腰帶縫製而成。

照片中，亨和我都戴著以報紙製作的美軍帽。戰後，美軍進駐境港南邊的美保機場。我們幾個小孩每次看到美軍都覺得很新鮮，才會想用報紙折美軍帽戴在頭上吧。

照相館旁的末廣通上有撞球場、咖啡館，每次到了週日，就會擠入滿滿的美軍。美軍也會到照相館來。一開始可能只是拍攝照片，爾後有四名美軍特別常來玩。或許是因為技師福島先生從小在洛杉磯長大，會說英文，他們也比較安心吧。加上他們一定有感受到，家父與任何人來往，都抱持著開放、熱情的態度。爾後他們甚至會在攝影棚裡撲克牌，也會吃飽飯再回美軍基地。每次他們來，都會帶著稀有的點心和罐頭。家父也曾請他們幫忙在美軍基地的ＰＸ（商店）購買底片。

其中讓我印象最深刻的是一名溫柔的黑人士兵羅伊。還記得他要返回美國前有來向我們打招呼，而家母送他日本傳統的木板工藝品——羽子板。

手槍與泡泡糖氣球，1951

133　　泡泡糖氣球

家父與洋蘭

家父喜愛新事物，總是希望搶先取得其他人都還沒有的玩意兒。

與家母結婚前，家父就種了許多熱帶植物。當時資訊並不發達，據說他都是透過橫濱植木這間公司購買椰子樹等美國進口的熱帶植物。我還很小時，境港的攝影棚裡就擺著高大的椰子樹。第一次來的客人看了都很驚訝。

此外，家父也很喜愛各種洋蘭。

現在大家都熟知的大花蕙蘭，家父戰前就從美國進口並開始繁殖。他經常透過郵購取得幼苗。他最大的樂趣是等幼苗長大，自行交配或請其他人協助，使其綻放獨一無二的花朵。

由於戰前沒有溫室，他會在田地挖一個淺坑，將花盆整齊排好。接著蓋上廢棄的玻璃門，再鋪一層草蓆。到了冬天，他會將放不下的蘭花帶回家避寒，因此我們家會擺滿各種洋蘭與高大的熱帶植物，感覺就像叢林一樣。

我小時候最佩服的是，家父記得所有洋蘭的英文名字。他經常閱讀圖鑑與目錄，就這樣背起來了。他也經常向我們說明蘭花的性質與照顧方式，但是我沒有什麼興趣，所以總是如鴨子聽雷。

家父沉迷的不只有植物。他也很喜歡欣賞動物，因此買了很多稀有的鳥與熱帶魚。他曾經養過來自澳洲、色彩鮮豔的鳥——胡錦。胡錦的頭部是深紅色、喉嚨是紫色、腹部是黃色，還有墨綠色的翅膀，非常漂亮。然而胡錦生蛋後，不會自己孵蛋。家父為了在家裡繁殖胡錦，養了近十隻十姊妹。因此

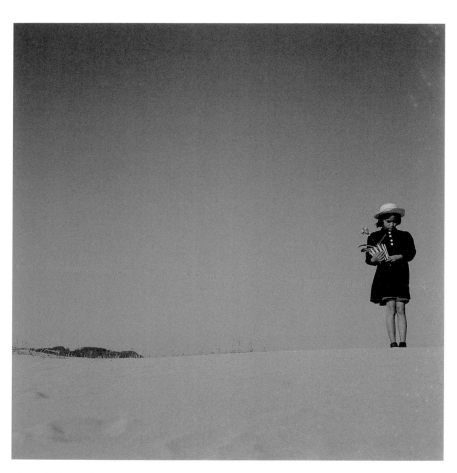

〈KAKO〉的另一種版本，1949

我們家走廊上掛了數個十姊妹的鳥籠。

家父買了動物回家，大多是交給家人照顧。唯有洋蘭，家父會親力親為地照顧。無論澆水、豎立支架等瑣碎作業，他都很有耐心處理。戰後沒多久，他在院子裡做了兩個溫室。之後白天他總是窩在溫室裡照顧洋蘭，如果出版社的人打電話來，我就得去院子裡叫他聽電話。

從二十歲一直到過世，他花費逾六十五年，培育了各式各樣的洋蘭。他甚至在亨家裡也做了一個溫室，因此他每天早上出門散步時，都會去亨家裡照顧洋蘭。為洋蘭換盆也是他的樂趣之一。

家父每次到東京，一定會要求我開車載他去園藝店逛一圈。

「有沒有什麼好東西呀？」

他總是和園藝店的人聊得很愉快，然後選五、六盆帶回家。他也加入了米子的洋蘭會，經常帶著自己的作品與其他成員交換資訊。無論攝影或洋蘭，家父總是習慣與同好一起享受箇中樂趣。

家父在我讀小學時拍攝了〈KAKO〉，而他培育的洋蘭也有入鏡。

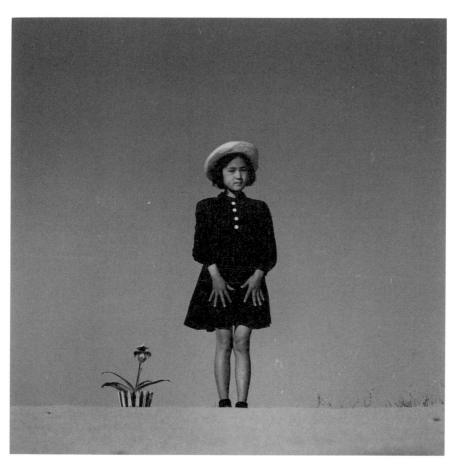

KAKO 與花，1949

狗狗們

戰後沒幾個月，人們都還在穿冬衣時，家父從岡山的池田牧場買了狐狸犬的幼犬回家。牠全身軟軟的、白白的，家父與我將牠取名為「波比」。後來我們家一直有養狗，而且都是非常稀有的品種。我們家養的第二隻狗是剛毛獵狐梗、第三隻狗是柯利牧羊犬，此外還有蘇俄牧羊犬、阿富汗獵狗……現在回想起來，我們家幾乎都是養西洋犬呢。

家父總是自豪的說：

「我是山陰地區第一個養稀有品種的人。」

雖然家父不會自己向其他人炫耀，但如果其他人稱讚新來的狗狗，他就會一臉得意地這麼說。

雖說是養狗，但照顧牠們的工作卻由家母一肩扛起。家父只喜歡欣賞。家父是害怕孤單的獨生子。我總覺得他很喜歡看著孩子與狗狗，一起在烏骨雞、赤雞四處走來走去的院子裡嬉戲。

我們家養最久的狗是柯利牧羊犬，而當時日本還沒有播放美國的電視影集《靈犬萊西》（*Lassie Come Home*）。

柯利牧羊犬在我們家生了五、六隻幼犬。家父十分疼愛牠們，而我曾在牠們不需要喝奶後，用免洗筷餵牠們吃剪碎的蛋花烏龍麵。

柯利牧羊犬很喜歡在院子裡活動。因為牠們還小，所以我們會給牠們綁上繩子。然而因為牠們一直跑來跑去，繩子就會打結而很難解開。

我們一直讓牠們在院子裡自由活動，直到牠們比讀高中的我還要高。柯利牧羊犬的個性沉穩，平常都很溫和。不過只要家父或我靠近，牠們就會興奮地飛奔而至。其中還有一、兩隻經常坐在植田照相館的門口，彷彿是植田照相館的招牌。曾有一名路過的水手將香菸壓在其中一隻的鼻子上，留下無法抹滅的傷痕。每次看見牠，家父總是會對牠說：「讓你受委屈了哦。」

一直到六十幾歲，家父還是喜歡大型犬。我經常看見他一大早起床就牽著哈士奇犬去散步，回家繼續寫稿。

快七十歲時，家父養了一隻毛色為杏黃色的玩具貴賓犬「娜娜」。

家父十分疼愛牠，但過沒多久，家父就因心肌梗塞而住院。當時我請女兒薰子回老家幫忙照顧娜娜，沒想到娜娜因此變得更黏薰子。當家父出院返家後，薰子準備出發回東京，娜娜就一直在玄關狂吠。

「薰子，你帶娜娜回東京吧。」

家父變得好寂寞，因此隔天又坐我的車去買狗狗。這次他一樣選了毛色為杏黃色的玩具貴賓犬，並取名為「茶子」。當茶子一直舔他的臉，他就會露出害羞而開心的表情。

儘管家父養了這麼多狗，牠們卻從來沒有出現在他的攝影作品中。

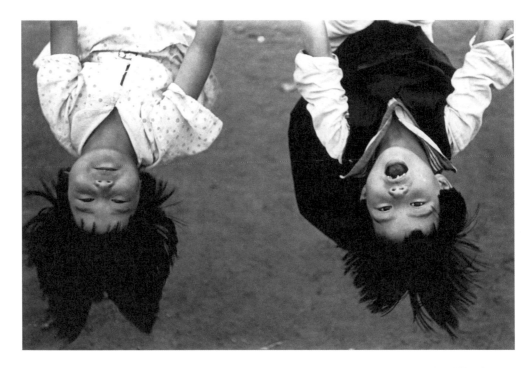

爸爸的拍照小夥伴。
於本書首次公開的作品。

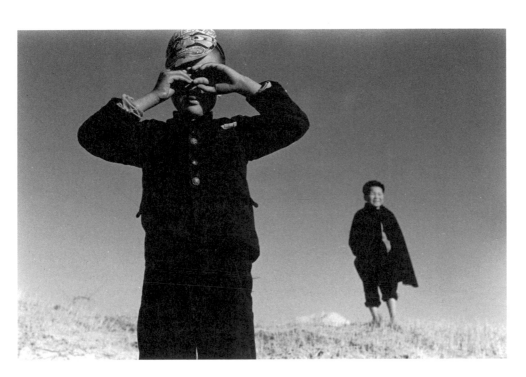

假哭！
於本書首次公開的作品。

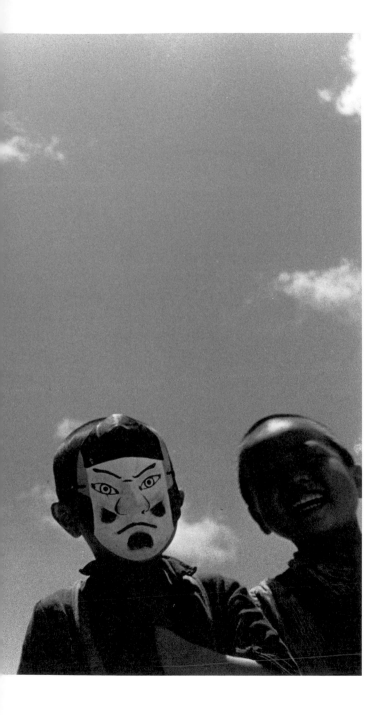

狐狸和侍從的面具。
於本書首次公開的作品。

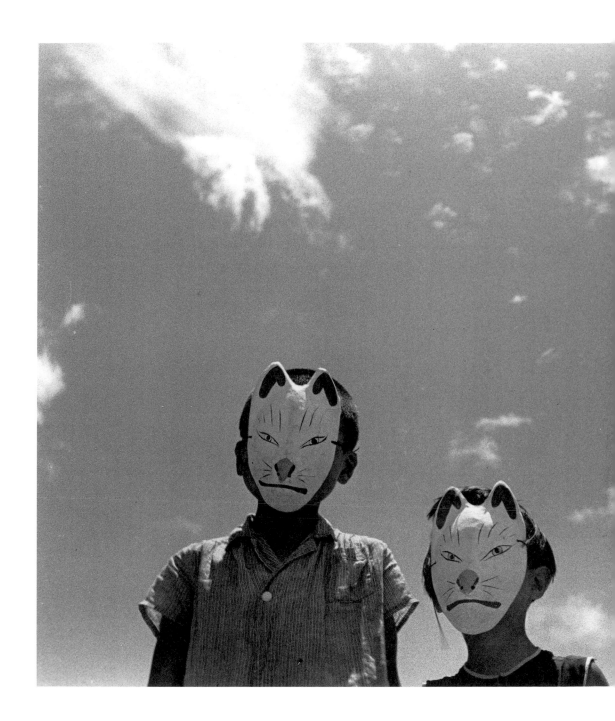

鳥取砂丘

家父一直到戰後才開始在鳥取砂丘攝影。即使他之前就知道鳥取砂丘的自然天幕規模比弓之濱要大，是日本第一的砂丘，然而鳥取砂丘在戰爭期間是軍事用地，戰前也無法從境港輕易抵達。從境港前往鳥取砂丘，必須先從境港搭乘境線到米子，再轉乘山陰本線到鳥取。到了鳥取，還要再轉乘巴士才能抵達。如果沒有抓緊轉乘的班次，甚至得花上近五個小時，不太可能當天來回。

一九四九年五月一日，東京的攝影同好舉辦「鳥取大砂丘攝影會」，吸引了來自米子、鳥取等地近三百名業餘攝影師參加。家父參加完攝影會，返家後興奮地說：

「業餘攝影師遍布整個砂丘，看起來好壯觀。」

那時，家父自遠方拍下了業餘攝影師們拍攝模特兒的畫面，發表了〈模特兒與藝術攝影師們〉（1949），令人感覺像是進入小人國，十分可愛。

那年五月底，家父再次前往鳥取砂丘攝影。那次由雜誌《CAMERA》總編輯桑原甲子熊先生企劃，邀請土門拳先生、綠川洋一先生與家父三人同時於鳥取砂丘攝影。主題是由鳥取當地的攝影師綠川先生與家父，迎擊現實主義的旗手土門先生。然而他們留下的作品卻感覺一片和樂融融，土門先生與家父都拍攝了對方的照片。儘管土門先生提倡「絕對要抓拍，不能擺拍」，但他那天卻拍攝了事前安排場景的照片──那些照片就像家父作品的仿作，充

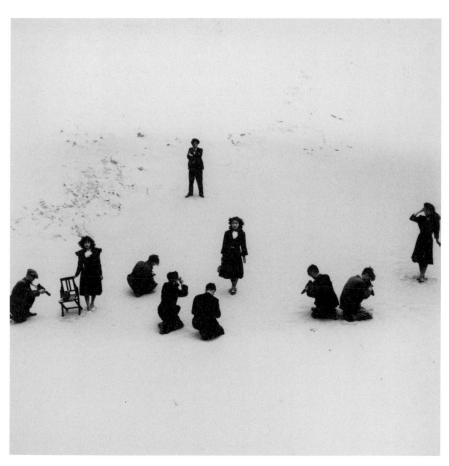

模特兒與藝術攝影師們，1949

滿了幽默感。據說土門先生曾說：「植田先生只要拍攝事前安排場景的照片

就好了，他的作品都是傑作。」當時，土門先生與家父都才三十出頭。

許多人說那次攝影足以在日本攝影史寫下一筆，但家父是這麼描述的…

「那天下雨，不但我放在襯衫裡的印樣被淋濕了什麼都看不到，口渴了也

找不到店家。最後實在太渴了，只好大家一起採桑樹的果實來吃。」

當時鳥取砂丘經常舉辦攝影會，而家母也曾因為想看看鳥取砂丘而與家父

同行。還記得我也想一起去卻被拒絕，因此不斷向家母抱怨。當時家父拍攝

了〈有妻子的砂丘風景〉（1950左右）。照片中，家母身著和服站在晴朗

的鳥取砂丘上，而背後是美麗的積雲。

戰後，鳥取砂丘不再是軍事用地。起初有人想在鳥取砂丘種樹、耕田，但

家父極力反對：「鳥取砂丘是難得的自然景色，不保留下來就太浪費了」。

爾後鳥取沙丘受日本政府指定為天然紀念物，而當山陰海岸成為國立公園

後，鳥取砂丘也受指定為特別保護地區。那時候鳥取也開始發展觀光。

一直到一九五五年後，我才與家父一同造訪鳥取砂丘。當時讀短期大學的

我放暑假回老家，特別請家父帶我去看看。還記得那一天萬里晴空，連一朵

雲也沒有。砂丘的遠方是一片碧藍的大海，我的內心非常震撼。我們從這一

頭走到那一頭，花了約一個小時的時間。由於前一天颱風強風，因此砂丘上形

成美麗的風紋。家父不愧是經常前往攝影，只見他在砂丘上也走得很好，而且

一下子就往沒有觀光客的方向前進。

當時我只請家父拍了一張紀念照，之後家父就專注於拍攝砂丘上的風紋

了。明明我覺得我的臉龐在夏日午後的陽光照射下，紅紅的很上鏡，卻很快就被家父當做攝影助理⋯

「測一下這裡的光線。」

「還有那裡。」

再往裡面走，會看見一個猶如地獄般大的缽形凹洞，形成美麗的陰影。

「哦，不錯欸。」

一旦進入那樣的境界，家父就會醉心於攝影而完全聽不見我的聲音。可是我一點都不覺得有趣，也開始擔心怎麼回去⋯⋯實在是坐立難安。

人所知的「植田調」風格。他也會在攝影棚與其他人評論作品、討論技巧。

不過家父實在不擅長擺架子，因此他總是一邊說笑一邊與大家享受「攝影」。

包括從鳥取、松江來的許多攝影同好，會在我們家過夜。隔天早上，家母就會請我跑腿去肉鋪買菜。

「和子，你去幫我買兩百文的香腸回來。」

家母會準備香腸與荷包蛋搭配白飯。不過由於人數眾多，一鍋白飯不夠，往往得煮兩鍋。她總是忙進忙出，卻不忘到攝影棚露臉，慇懃地招呼大家。

午飯後，杵島先生和家父等人就會在攝影棚下方有暖桌的房間休息。家父過世後，杵島先生曾對我說：「有暖桌的那個房間擺了一堆戰前的攝影雜誌，我好喜歡，怎麼看都不會膩。我攝影時還會模仿裡頭的照片，真的學到很多。」

想必他們的創作能量都因戰爭而壓抑許久。現在回想起來，我更能夠理解——他們在照相館聚會，是在歌頌「可以攝影」是多麼自由、多麼喜悅的事。

這樣的聚會正是家父組成攝影師社團「娛樂派」的前身。當時我一直覺得我們家就像聚集一〇八條好漢的梁山泊啊。

植田正治 的 寫真世界　　KAKO's Tales of the Photography and Life of **Shoji Ueda**　150

暗房作業

每次到了二月底，我都會想起畢業照的水洗作業。

我們家的照相館經常受託拍攝畢業照，從幼稚園到高中都有。那些照片必須一張一張沖洗，有時一天甚至得沖洗六百張。其中，我們全家人得總動員協助家父的，就是將相紙上的顯影劑與定影劑沖洗乾淨的水洗作業。

家父指揮我們時會不斷提醒——如果顯影劑與定影劑沒有沖洗乾淨，照片就會變色。因此水洗作業不能得過且過，至少得進行兩個小時。重點是當時還沒有自來水，因此我們得不斷按壓水井旁邊的人工幫浦，才能進行水洗作業。同時，家父會不斷提醒我們：

「小心一點，絕對不能讓相紙重疊或折起來。」

因此我們得不停地將手放進藥液盆裡移動照片。二月的井水冰冷地讓人難以忍受，但只要咬緊牙關，就會慢慢習慣。接著，我們會在別屋五坪大的和室與和室前的走廊鋪滿報紙，將完成水洗作業的照片放在上頭，再以毛巾輕輕吸乾水分。照片乾了之後會捲起來，得以桌面的邊角延展才會攤平——我非常擅長這項作業。照片攤平後，得以厚重的書籍壓好，靜置一段時間。家父經常說：

「水洗作業太重要了。我們的水洗作業做得很仔細，照片放好幾年也不會變色，所以客人都很滿意。」

家父年輕時就很喜歡鑽進暖桌，透過放大鏡欣賞排在燈箱上的負片。據說

只要這麼做，他就能想像沖洗的成果並忍不住趕緊進入暗房。一旦進入暗房，他就會廢寢忘食的，花費很多時間作業。

一直到家父年過八十歲，我才得以觀摩他的暗房作業。

從負片曝光至相紙時，家父總是以手遮蓋。據說許多人會使用道具，調整曝光的範圍，但他都是以手作業。曝光完成後，便將相紙浸泡在顯影劑裡。

「你幫我計時一分半。」

然而當我依照家父指示說：「倒數二十秒、十秒、九、八……時間到」，他也完全不理我。他會讓相紙多浸泡一段時間，也會在浸泡才一分鐘時就將相紙拿到紅色燈泡旁邊確認。

即使我連忙阻止：「時間還沒到呀！」

他也會一副無所謂的樣子說：「反正照片上已經有顯影劑了，沒關係啦。」

家父非常重視黑色在相紙上的顯影效果，因此會頻繁地確認。比起碼錶，他更相信自己的直覺。

提到暗房作業，我經常聽他提起這個笑話——

鹽谷定好是鳥取的攝影師，也是家父十分尊敬的前輩。鹽谷先生從大正至昭和時期，都是引領日本藝術攝影的日本光畫協會的主要成員。家父說，雜誌比賽、攝影展等活動一定都會看見鹽谷先生的大名。家父也是因為對鹽谷先生有所憧憬，才會從讀中學開始就一路投入攝影。到了中年，家父與鹽谷先生的交情很好。家父曾與鹽谷先生一起外出攝影，也曾造訪鹽谷先生府上。

家父曾說：「鹽谷先生沖洗的照片非常美。為此，我曾嘗試在沖洗照片時加入在海邊，因此他使用的井水混合了海水。為此，我曾嘗試在沖洗照片時加入一些鹽巴，但完全行不通。鹽谷先生太厲害了，我實在是難以望其項背。」

KAKO 的相簿

我在家整理櫥櫃時，發現了許多相簿。除了女兒薰子的、兒子寬的，還有近六十年前我讀高中時自己製作的。我有些朋友的父母會為孩子製作相簿，但我們家沒有這種習慣。因為家父拍攝我的照片，全都以作品的形式發表了。

我翻開那本自己製作的相簿，第一面就是令人非常懷念的照片。照片中，可以看見在森林裡散步的大熊與小熊，但熊的臉換成了家父、家母與我的臉。那其實是充的惡作劇。大熊與小熊的來源是我們家的一捲 8 毫米的美國動畫，而充以部分底片沖洗了一張照片。接著從其他照片剪下家父、家母與我的臉，貼在那張照片上。

相簿裡有一張名片大小，家母在攝影棚為我拍攝的肖像照。當時我更換了幾套衣服、調整了幾種不同的角度，拍得非常好看。那是我的「交換照」——我讀書時，學校並沒有製作畢業紀念冊。因此我們畢業前會去照相館拍攝名片大小的肖像照，與交情好的同學交換。相信家父應該也還留著中學畢業時的交換照。

相簿裡除了我的照片，還貼了許多朋友的照片，都是由我拍攝。

到了小學高年級，我越來越不願意在家父攝影時擔任模特兒。因為他每次攝影時都會像變一個人似的嚴格，而且會提出很多瑣碎的要求。加上每次攝影的時間都很長，總是讓我很煩躁。

比起入鏡，我更喜歡掌鏡。讀中學、高中時，我開始拿起相機拍攝朋友的

照片。划船大賽、校外教學不用說，平時我也會帶著相機到學校對朋友說：

「來來來，我幫你拍照。」

我的相機是小西六推出的 Semi Pearl。

還記得當時的情況是——我向家父要求：「給我一台相機嘛」，他便從照相館裡的眾多相機中，隨手選了一台給我。

然而家父從來不曾教我如何使用，但我一拿起相機，自然而然就會了。像當時我只能取得感光度一百的底片，我立刻想到：「所以晴天時，快門速度要設百分之一秒、光圈要設 f/11；陰天時的快門速度要設百分之一秒、光圈就要設 f/5.6」。這是因為家父的攝影同好聚集在我們家時，我總是興致盎然地聆聽他們討論的內容。因此我對相機的使用方法並不陌生。

暗房作業也是，我自然而然就會了。植田照相館的暗房白天由技師使用，晚上則是會借給當地的業餘攝影師。我會掘中間的空檔，隨便吃幾口飯就躲進暗房。我會將相紙剪成愛心或星星的形狀，來沖洗朋友的照片。我用再多相紙，家父也不曾因此責備我。有時候暗房裡會有家父的負片，我就會沖洗自己有入鏡的照片，貼在相簿上。比如說〈弟弟充扮演小沙彌〉篇章裡的附圖（本書第98頁），就是我讀高中時擅自以家父的負片製作的印樣，因此焦距不太準確。

家父沒有嚴格管理負片與印樣。對我們幾個小孩來說，「拍照的爸爸」和「爸爸的照片」一樣常見。

回想我讀小學二年級時，孩子之間很流行「日光照」。

一般製作日光照，是在雜貨店購買人偶、軍隊、船等圖案鏤空的不透光紙

與感光紙。接著將不透光紙放在感光紙上，在日光下曝曬數分鐘。如此一來，圖案就會印在感光紙上。由於我沒有使用定影劑，圖案過幾天就會消失，然而還是小孩子的我們依然樂此不疲。

我們幾個小孩的日光照和其他人的日光照很不一樣。

大哥汎與我會拿出家父的負片，搭配名片大小的相紙製作日光照。我們也會發成品給附近的孩子，大家都開心極了。

家父會抱怨：「都是你們小時候隨便拿我的負片，所以現在都找不到了。」

最擅長的故事 《洗豆妖怪》

我的女兒薰子一出生，家父就對我說：「你不要讓她叫我爺爺，叫爸爸就可以了。」

畢竟薰子出生時，家父才五十歲，因此不希望有人叫他爺爺吧。

「我們當爸爸、媽媽，你們當爹地、媽咪就好了。」

有一次我們回境港老家，薰子到了半夜哭個不停。當時春寒料峭，但家父二話不說立刻起身說：「來來來，爸爸背你哦」。他自我手中接過薰子，以改造自和服的紅豆色背巾將薰子背在背上，就這樣出門去了。

家父憑著昏黃的街燈，往家附近的碼頭前進。之後他在瀰漫著海水氣味而對岸就是鳥取半島的路上走來走去，說自己擅長的故事給薰子聽。

白天，家父也曾背著薰子在家附近散步。相信鄰居一定都很驚訝，畢竟他平時那麼重視穿著，怎麼會身纏背巾走在路上？就連我都不相信。

每次鄰居問他：「那是你的女兒嗎？」家父就會一臉高興。

祖母對第一個曾孫也是百般疼愛，非常照顧薰子。她為了讓薰子趕上大港神社的「茅輪祭」，特別為薰子準備了一套浴衣。她請熟識的老太太為薰子製作了一件金魚花紋的浴衣：

「那位老太太九十歲了，薰子一定會長命百歲。」

祖母牽著穿上浴衣的薰子前往大港神社時，家父憂心忡忡地跟在兩人後面並不斷提醒祖母：「小心、小心。危險啊，可別讓薰子跌倒了。」

薰子讀幼稚園後，每年暑假都會在境港老家待上整整一個月。我總是帶著薰子、小薰子三歲的兒子寬，三個人一起回去而將外子留在東京。到了晚上，我們就擠在家父與家母之間，五個人一起睡在四坪大的房間裡。

「聽說在好久好久以前⋯⋯」

這是家父說故事前的固定台詞。在昏暗的房間裡，薰子和寬總是黏著家父靜靜地聆聽。

家父的拿手故事是《洗豆妖怪》（小豆洗い）。

「前面有一片竹林。每次我半夜經過，都會聽見一些奇怪的聲音。我靠近細聽，才發現原來是有人在唱歌⋯『紅豆三杯配米三杯，搓搓搓⋯⋯』因為歌聲很好聽，我覺得很好奇就繼續往前走。我一步一步靠近，歌聲就越來越大聲：『紅豆三杯配米三杯，搓搓搓⋯⋯』，發現竟然是洗豆妖怪在唱歌⋯⋯」

故事結束時，家父都會說：「好久好久以前的故事講完囉。」

每次家父說出這句話，孩子們就會撒嬌說：「再講一個！」、「再講一個！」而家父會一直說一直說，直到孩子們都睡著。

像是「看見狸貓泡泡澡泡得好舒服並說：『哇⋯⋯這水溫剛剛好』，結果自己也下去泡才發現那是化糞池」、「幽靈每個晚上都跑去糖果店要糖果，再帶回去給孩子吃」等故事⋯⋯

家父知道許多怪談與童話。其實包括古代日本建國，出雲地區有成堆的怪談與童話。因此不是他特別博聽，而是當地人都經常聽祖父母、父母說這些故事。相信他也是因為過去睡前一直聽這些故事，自然而然就記在腦海裡了。

第一次出國旅行

家父年輕時不愛好旅行。

家父重視家人、鍾情山陰地區，即使有事前往東京，也一定會在隔天早上急急忙忙返回境港。家父幾乎不曾在山陰地區以外的地方攝影，他總是認為：「其他地方的光線太強了。」

一直到一九七二年的秋天，隔年就要迎接六十歲大壽的家父才第一次造訪歐洲——那也是他第一次出國旅行。綠川洋一先生、石津良介先生等舊識以及「U社團」的成員都很驚訝：「一輩子都在山陰地區的阿正竟然要去歐洲……」

家父膽小又怕生，不會獨自前往陌生的國度。他之所以有意願造訪歐洲，是因為那是雜誌《朝日相機》（アサヒカメラ）舉辦的歐洲攝影之旅，且充願意與他同行。

攝影之旅的講師由攝影師長野重一先生擔任，而長野先生是家父的舊識。

據說長野先生得知家父也會參加時曾表示：

「和大師一起去，我會綁手綁腳的啦。」

在巴黎，家父很開心地發現：「這裡的光線和山陰地區一樣」。於是他像個眼睛發亮的孩子，拍攝了老公寓的窗戶、巷弄與森林。接著在長野先生同意下，家父脫隊前往夏慕尼、倫敦、馬德里與米蘭等地。他將所有瑣事都交給充，全心全意投入攝影。最後長野先生還頒了一個「植田正治滿載而歸獎」給他，使他打從心底感到滿足。

選自《無聲的記憶》系列，1972-73

他以前那麼不愛好旅行，卻在那趟旅程結束後深受歐洲吸引。

據說他逢人就說：

「在歐洲，照片怎麼拍怎麼美，真是傷腦筋。」

隔年秋天，家父再次造訪歐洲。因為他編輯了第一次攝影之旅的作品集，卻在即將印刷前覺得不夠滿意，因此刻意選擇同樣的季節再次造訪。之後完成的作品集是《植田正治小旅行写真帖——無聲的記憶》（植田正治小旅行写真帖　音のない記憶，1974）。

之後家父幾乎每一年都會出國旅行。比如說為了製作 Pentax 的月曆而造訪西班牙、巡迴美國紐約、舊金山、洛杉磯等地，也曾受邀參加南法亞爾國際攝影節並開設工作坊。此外，他也曾造訪德國科隆、中國昆明。隨著他出國旅行的次數增加，海外美術館邀請他展出作品的次數也變多了。

然而即使出國的機會增加，家父還是無法獨自旅行。膽小的他一定會找熟識的親友同行。當他聽說雜誌《日本相機》（日本カメラ）總編輯梶原高男不曾出國，便開口邀請他‧同前往，甚至說：「我把薪水一半分給你，我們一起去吧。」

沒想到當他們好不容易經馬賽進入亞爾，發生了一件讓梶原先生傻眼的事——家父一到亞爾就說：「我想回去了。這邊的天空太藍，拍起來不像照片。」

打點穿搭

無論是在家或外出，家母幾乎都是身著和服，鮮少穿上洋裝。同時，那些和服都是家父為家母選購的。家父前往日本各地擔任比賽評審或攝影指導時，都會在當地購買紬等布料；而家母會請人將布料製作成和服，於平時穿著。

家父很喜歡購物也很喜歡送禮。他總是會選當地最棒的和服，一臉驕傲地對家母說：「怎麼樣？不錯吧？」想必他在購買那些和服時，一定非常期待看到母親高興的神情。

家母過了六十五歲後，心絞痛的症狀越來越嚴重，必須接受心導管手術。當時家母住進親友推薦，位於九州的一間有名醫的醫院。然而手術雖然成功了，卻併發肺炎導致家母病危。家父十分生氣卻無從發洩，只能默默地坐在家母的床邊。還記得當時他正在校對《植田正治　昭和写真・作品全集 SERIES 10》（植田正治　昭和写真・全仕事 SERIES 10）的原稿。

我們的祈禱並沒有奏效，家母的症狀日趨惡化。即使親戚來探病，家父也都明顯不悅，臉上彷彿寫著「你們別管我們，讓我們靜一靜」。

「媽媽過世了⋯⋯」家父始終無法接受這件事。過去那麼愛說話的家父變得沉默，不再笑也不再攝影。

過去家父一年三百六十五天都在攝影，然而自從家母過世，他就再也沒有

爾後，是充讓家父重拾攝影。當時充在東京擔任時裝廣告的導演，有一天他問家父是否願意在鳥取砂丘為男裝品牌 MEN'S BIGI 拍攝時裝。充知道家父討厭依照腳本攝影，因此以「只要將菊池武夫先生設計的時裝當做平時攝影的物件，而菊池先生也不會有任何意見」來說服家父。

當時是夏天，而那一天晴朗而萬里無雲。十幾名外國人模特兒與載滿時裝的卡車抵達鳥取砂丘。身著西裝的男性模特兒一踏上砂丘，家父就開始攝影了。家父靈活地配置模特兒，持續按下快門。由於家父相信充的眼光，因此也會不時詢問充的意見。

模特兒在遼闊而炎熱的砂丘待上一段時間後越來越不耐煩，最後乾脆脫下衣服跳進海裡。家父把握機會拍攝了許多詼諧的照片，包括將一排衣架擺放在砂丘上。只要想到有趣的點子，即使還在工作，他也不會避諱拍攝自己的作品——此事讓我確信，過去那個自由奔放的爸爸回來了。

《砂丘》系列就這樣誕生了，而這也是現在年輕人比較熟悉的作品。

家父也曾擔任時裝模特兒。

雜誌《BRUTUS》上曾出現家父穿著 COMME des GARÇONS 西裝的照片，而西武百貨曾掛上家父穿著三宅一生連身西裝的巨型海報。每次有機會拍攝這些照片，家父總是雀躍無比。拍攝後，他得以保留那套三宅一生連身西裝，並將它掛在境港老家的寢室好一段時間。

家父迅速進入時裝的世界，而他對於時尚的敏銳度也開始提升。

拿起相機。對我而言，這兩件事都是很大的打擊。

他曾一次訂購十六套 MEN'S BIGI 西裝，亦曾購買 agnès b. 的玫瑰花紋襯衫與蜥蜴胸針。同時他受到孫子寬的影響，很喜歡郵購 L.L.Bean 的服飾。當身邊的人提醒他：「同一種款式的服飾一次買三種顏色，實在是太浪費了」，他還是會買：「只買一件對店員不好意思啦，我會過意不去」。

爾後家父也開始穿牛仔褲。當其他人稱讚他：「您是唯一一個七十歲以上還這麼適合穿牛仔褲的人」，他就會笑呵呵地一次買好幾條牛仔褲。

或許家父熱衷於打點穿搭是為了填滿內心突然出現的空洞。眼見他為了不輸給孫子而大量購買服飾，並露出天真無邪的笑容——我感到十分欣慰。

寫到這裡，我的腦海裡浮現了家父一身牛仔褲、牛仔襯衫並戴上墨鏡的模樣，還記得當時他問眾人：「我這樣穿，很像黑澤明導演吧？」逗得眾人哈哈大笑。

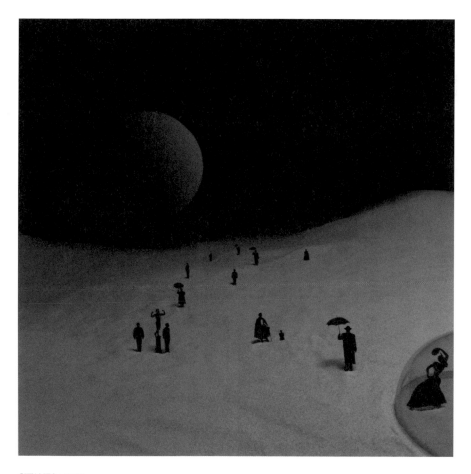

GITANES，1992

一個人生活的早餐

每天早上在溫室照顧洋蘭後，家父就會走進廚房。

將燕麥與水放入單邊有握把的鍋子裡煮，煮至粥狀再放進土黃色的大碗裡。接著用同一個鍋子加熱牛奶與蜂蜜，最後淋在方才的燕麥上——植田流的燕麥粥大功告成。

家母還很健康時，家父就很喜歡在早餐時吃燕麥粥。

那時候我還沒有結婚，應該是一九六〇年左右。先是家母在增谷麟先生家吃了燕麥粥，非常喜歡。之後家父與家母的早餐都是燕麥粥。即使家父在家母過世後一個人生活了十二年，每天早上也都是吃燕麥粥。

家母在世時，家父不曾走進廚房。別說瓦斯了，家父連冰箱門都沒有自己開過。因此燕麥粥是家父唯一會做的料理。一開始，嫂嫂或弟媳會特別回老家為家父準備早餐。然而家父覺得這樣太麻煩她們了，於是決定自己做。

境港很難買到燕麥，因此家父會透過米子的百貨公司訂購整箱的燕麥放在廚房。此外，他會以富有日式風情的壺盛裝蜂蜜，而他的祕方是放入大根島的人參提味。壺裡的蜂蜜變少時，他就會熟練地以湯匙補充蜂蜜——而且是鳥取的蓮花蜜。

接著家父會以嫂嫂或弟媳前一天晚上準備的美生菜與番茄製作沙拉，淋上滿滿的紫洋蔥淋醬。最後是水果優格。這三樣是家父早上一定會吃的料理。

沙拉淋醬通常是由嫂嫂、弟媳或我事先做好並放進大瓶裡。有一次我用了普通的洋蔥，家父說：「我喜歡紫洋蔥的粉紅色，下次還是用紫洋蔥吧。」

據說他以湯匙盛裝粉紅色帶紫色的沙拉淋醬時，都會覺得很開心。

現在想起當時家父獨自吃早餐就會有點感傷，畢竟我們家以前都是全家人一起吃早餐。不過家父感覺很享受使用自己從島根縣各窯收集而來的餐具用餐——他用湯町窯的大碗盛裝燕麥粥、用藍色的器皿盛裝優格、用淡黃色的器皿裝沙拉。我回老家時，他也會特別為我們挑選餐具，感覺好有品味。

包括吃沙拉，家父總是以自己的象牙筷用餐。那雙象牙筷寬度只有我們的小指一半那麼細、長度也只有十二、三公分，感覺和他的大手格格不入。其實那雙象牙筷是曾祖父在他小時候送他的，因此他十分珍惜。此外，他的筷盒裡除了那雙象牙筷，還擺著家母生前使用的筷子。用餐時，家父一定會將筷盒放在餐桌上。即使那雙象牙筷越來越短，家父也從來不曾換過。

因此家父過世時，我們決定將他的筷盒與棺木一同下葬。

植田相機米子店

家父每天的例行行程之一，是在家母過世前不久就開始的，每天早上十點，前往位於米子市公所附近的植田相機店。植田相機店由亨經營。家父不是去那裡工作，是去那裡等待攝影同好集合，再一起外出攝影。

從我們家到米子店的車程約三十分鐘，每天都是由大哥汎送家父去。如果大哥有事，就會聯絡米子店。此時，在米子店工作的本田妙子女士就會打電話給所有她認識的人：「你今天有沒有要來米子？能不能載我們家的社長一程？」為家父安排便車。

一九四七年，植田照相館更名為植田相機店。除了照相館的業務，也有販售攝影用具。數年後，家父買下原本是圍棋會所的兩層樓木造建築，開設了米子店。本田女士從十八歲起就在圍棋會所擔任櫃檯，而家父買下這間時也請她留下來。一開始，外祖父就像米子店的店長，每天都會來教本田女士如何記帳。爾後，本田女士在米子店工作了六十餘年，一直到她八十三歲。

本田女士必須負責說明相機與相關器材的使用方式、經手照片沖洗的業務，並擔任會計──簡直就是米子店的招牌。近十幾年來，眾人對米子店的評價大多是「有一位很有氣質的老奶奶在顧店」。

「社長，您的定存到期，我已經幫您更新了。」家母過世後，家父的財務也全部交給本田女士處理。就連我和家父一起生活的那五年，也都是每個月向本田女士申請生活費。

仍是兩層木造建築的植田相機米子店
於本書首次公開的作品。

本田女士是一位非常嚴謹、誠實的人。她唯一一次離開米子，是二十多歲時參加員工旅遊去了大山。大山也在鳥取縣內，距離米子的車程不到一小時。我從來沒有看過她購買奢侈品。她一直單身，似乎需要寄錢回老家補貼家用、照顧其他兄弟姊妹。無論如何，她很喜歡經營相機店，終生為植田相機店奉獻。

一九七二年，米子店改建為三層樓——二樓是名為「茶蘭花」的咖啡館、三樓則設置「U畫廊」。茶蘭花由在東京設計事務所工作的充精心打造，以整片的玻璃窗面向道路，使空間看起來更加寬敞。室內家具使用北歐製的摩登桌椅，客人點咖啡時，會附上一個小小的巧克力。

家父總是會找各種理由，邀請同好「一起去喝茶吧」。因此茶蘭花十分適合他，他甚至在此組成「U社團」，使茶蘭花成為攝影同好聚會的最佳場所。然而最後經營不善，茶蘭花與U畫廊都只維持了短短數年。

茶蘭花歇業後，家父便改在一樓等待攝影同好。湊到一定人數後，他們就會前往附近的咖啡館「mon amour」。另一方面，畫廊歇業後，三樓便改為員工宿舍。而在那裡住最久的，當然就是本田女士了。

對家父來說，植田相機米子店不可或缺。除了有認真聽家父說話的本田女士，還有每天自各地前來的攝影同好。

桌上的攝影棚

境港家的餐廳大約是五坪大小。天花板挑高，且有面向西側中庭的大落地窗。中庭裡種植了珍珠繡線菊與山茶，而珍珠繡線菊到了早春會開出許多白白小小的花。植栽後方，可以看見曾祖父於昭和初期與建別屋時留下的木框玻璃窗。窗邊是一張以黑色皮革包覆的按摩椅，是家父最喜歡的位置。

據說攝影評論家金子隆一先生曾說：「這裡就像是植田老師的玩具箱呢。」

他說的一點也沒有錯。

家父會在窗邊擺放他從海邊撿回來的漂流物、貝殼、以鐵絲製作的物體，還有他收集的貓頭鷹裝飾品。靠近天花板的樑上則擺放他在西班牙購買的木製工藝品，有房子、蘋果的造型。不知道為什麼，他很喜愛容易讓人聯想到臀部或雞蛋的形狀。他有一個特別用來擺放那些藝術品的架子。

家父原本就喜歡使用洋傘、圓頂禮帽等道具來攝影。自從他七十五歲開始拍攝多重曝光的靜物照，就收集了更多適合拍攝靜物照的物體。像是我在國外購買的人偶與音樂盒，他都覺得非常適合攝影。

因此，「爸爸的玩具箱」的收藏越來越多，而家父會為它們精心挑選適合的擺放位置與方式。雖然他的個性不拘小節，覺得整理很麻煩，卻很享受陳列玩具箱的樂趣。

靠近窗戶的地方，有一張長約三公尺的橢圓餐桌。家父在餐桌桌面與透明桌墊之間，夾了星星、月亮、彩虹、時鐘、眼珠、嘴唇等許多剪紙，都是他從雜誌上剪下來的。此外還有描繪著女孩圖案的外國包裝紙、英文報紙與葉

子等，什麼都有。這些會使桌子凹凸不平，每次將杯子放在上面都覺得不太穩。因此我有時候會對他說：「我要把這些東西丟掉囉。」

吃早餐時，他會一直看著這些剪下來的圖案，接著開始攝影。

首先將紙箱做成的小攝影棚放在餐桌上。小攝影棚有兩種，一種貼著白紙、一種貼著黑紙。家父在攝影的過程中，會根據拍攝對象要求我：「拿白色的過來」、「換成黑色的」。此外家父還會準備許多色紙，以利隨時替換。

待攝影棚準備就緒，他就會將窗戶的捲簾放下來，使光線變得柔和。完成布置後，他就會開始配置他想拍攝的靜物。

「這樣感覺不太有趣，你覺得呢？」

攝影途中，家父一定會這麼問我。我不可能知道他想要拍攝的感覺，但我並不排斥這樣的互動。我會提供意見，而他經常否決：「太無聊了」、「不行」。不過當他採納我的想法並拍攝成作品，我就會非常開心。

有一次女兒薰子與她小時候的玩伴美奈子小姐一起來找我們時帶了伴手禮：

「這是千疋屋的芒果，雖然只帶了一點點……」

家父開心地從美奈子小姐手中接過芒果。既然是芒果盛產的季節，應該是初夏的事吧。薰子、美奈子小姐和家父都喜愛藝術，家父前往東京時，他們會一起吃飯、逛畫廊。他們也會一起造訪澀谷、代官山的服飾店。每次家父收到孫女與孫女朋友送的他最喜歡的色彩鮮豔的水果，都笑得合不攏嘴。

當美奈子小姐與薰子離開家裡後，他就會這麼說：

「我要拍靜物了，你收拾一下。」

我就會像平常一樣，趕緊將餐桌整理乾淨，再擺上猶如小人國的攝影棚。

還記得家父從餐桌的透明桌墊下拿出漩渦的剪紙放進攝影棚，再擺上兩顆橘紅與深紅漸層的芒果，接著一邊調整角度一邊按下快門。

接著他會急忙製作彩色印樣，以白色的油性簽字筆簽名後寫下主題〈南洋水果之圖〉──這樣就完成送給美奈子小姐的禮物了。

他經常在收到自己喜愛的禮物時，以其為主題拍攝照片再送給對方。家父是一個喜歡收禮與送禮的人。

甜食

我讀小學時，有時候回家一開門，就會聞到香香甜甜的巧克力味──家父經常坐在暖桌裡喝賀喜巧克力。

「媽媽，我也想喝一杯。」

家父總是率先嘗試全新的事物、美味的食物。

由於家父的體質不能喝酒，因此品嘗甜食從他年輕到過世都是一種小小的撫慰。

一直到七十歲，他還是可以一個人吃掉一塊大蛋糕。而且比起日式點心，他更喜歡西式點心。不過自從他八十多歲腦中風後，他吃日式點心的比例就增加了。每次他受邀前往日本各地演講或是擔任評審，都會購買當地的點心，做為致贈親友的伴手禮。比如說他去福岡時會買梅枝餅與雞蛋素麵、去唐津時會買松露日式饅頭、去岡山會買大手日式饅頭，而去鳥取砂丘攝影時，他會買以大量麵粉、雞蛋與砂糖製作的「城北 TAMADA 雞蛋仙貝」。

我曾開車載家父前往山口縣的德山（現今的周南市）參加林忠彥攝影獎的頒獎典禮。途經廣島時看見竹屋日式饅頭的招牌，家父立刻說：

「竹屋欸，停下來買一下嘛。」

我答應家父回程時再買。然而回程時，他睡著了、我迷路了，就沒能去買。沒想到他醒來的第一句話竟然是：「我們現在在哪裡？我迷路了？不是要去竹屋嗎？」我誠實相告後，他就開始鬧彆扭。我們在一片沉默中前進，從岡山進入鳥取時，可以看見最上稻荷神社的鳥居。祖母經常前往最上稻荷神社參拜。

「喔！是最上稻荷嗽。」

「我們等一下會經過蒜山，去吃冰淇淋吧。」

當我這麼提議，家父一下子就恢復好心情了。

我和家父一起生活的那五年，他經常一邊靠近餐桌一邊問：「有沒有什麼甜的可以吃」，因此我習慣在餐桌上準備一些甜食。其中家父很喜歡入口即化的「二人靜」——以薄紙包裹半圓形、無名指大小、白色與粉紅色的和三盆糖。我也會事先將柚子、橘子剝好，放進玻璃容器中。家父總是捏一些甜食放進口中，再一臉滿足地回去挑選負片或寫稿。

家父最喜歡的甜食是——松江風月堂的琥珀糖和羊羹。松江風月堂的琥珀糖只有夏天才買得到，是一種透明金黃色的寒天點心。在光線照射下，琥珀糖閃閃發亮使人目眩神迷。松江風月堂的羊羹是將白花豆熬煮後染上一點點細緻的紅色，再以傳統手法少量製作。家父總是說松江風月堂的羊羹慢工出細活：「這是日本最好吃的羊羹，其他羊羹都比不上」。我想除了口味，家父最喜歡的應該是美麗的顏色。他一直都是會受食物顏色吸引的人。

復健

後來家父習慣了獨自生活，總是神采奕奕。然而一九九五年一月十三日，他因腦中風住院。當時他八十二歲。

家父過去曾在九州產業大學開設講座。當時的學生那天早上打電話找他，發現他講話的情況有異，遂與我們聯絡。繼承植田相機的亨連忙趕回老家，但因為大門上鎖，只能從院子翻牆進去。當時家父倒在躺椅上，完全不知道自己無法好好講話，且左手、左腳無法出力。亨趕緊開車載他去米子的涌谷醫院。

當時我住在東京，兩天後的中午才抵達醫院。家父意識清楚，比想像中來得冷靜。然而他講話時，我還是聽不懂他在說什麼。院長告訴我們：「畢竟他的年紀也大了。之後可能會半身不遂，再也無法攝影。」

然而我沒有放棄。還是想讓家父恢復過往的狀態。我聽說腦中風最重要的是盡早開始復健。因此在醫師許可下，我當天就開始為家父復健。我回到病房後看見他靠著折起來的棉被，無力地坐在床上。我立刻發揮斯巴達精神說：

「這樣坐腹肌會變得沒有力氣，不要靠著棉被，直直地坐好。」

當護士拿著熱毛巾要為他擦臉，我也會將熱毛巾放在他的左手上⋯

「不行，你要自己擦。」

儘管家父喪氣地說：「可是我的手舉不起來」，我也堅決拒絕：「你可以讓臉往下靠近左手啊。」

就這樣復健兩天後，一月十七日早上有一場大地震。當時我已經醒了，躺在床上聽收音機。眼看點滴的瓶子和管線不停搖晃，但家父無法自行移動，我真的不知道要怎麼樣帶他出去。後來我才知道原來是阪神、淡路發生了大地震。

此外，我也盡可能讓家父自己吃飯。當他專注使用右手拿筷子，左手的碗就會因左手突然軟癱而掉落。他因此打破了好幾個碗，非常沮喪。我會在一旁鼓勵他：「再買就好了，打破幾個碗都沒關係。」

看見家父變成這樣，我也受到相當大的打擊。我甚至想過他可能再也無法攝影了，但我還是逼自己狠下心來，協助他復健。畢竟一旦放棄就真的完了。

一開始，家父還算配合；時間久了，他就開始罵我：「你這個臭老太婆」、「你是魔鬼」……台詞多到我數不清也記不住。

大概是住院三週後吧，家父突然說：「你幫我回去拿相機來。」

我一方面感到高興：「太好了，他終於願意攝影了」，一方面也覺得不安，懷疑他的手能不能拿相機。

從數年前開始，家父會帶著小型相機去散步。他從一九九五年一月號開始在雜誌《朝日相機》連載《小型相機寫真帖》（印籠カメラ写真帖）。我原本想如果是小型相機，可能可以成功，但他的左手還是無法辦到。當家父嘆氣說：

「我沒有辦法拿相機，再也沒有辦法攝影了。」

我還是鼓勵家父：「只要想辦法，一定可以拍照」。我建議他將雙手手肘靠在病床桌上，左手手心朝上再以下巴撐住。接著將相機放在左手手心，這

樣就可以用右手按快門了。他十分配合，努力地對準觀景窗。

之後他拍了病房裡所有可以拍的物體，點滴瓶、病床桌上的眼鏡、拐杖、病房的窗戶……接著在《朝日相機》四月號發表了作品〈病床視角〉。

住院一個半月後，家父可以拄著拐杖行走，但仍無法發「R」開頭的音。家父十分討厭「無聊」，什麼事都會設法讓它變得有趣。因此在醫師許可下，我決定帶他到百貨公司。百貨公司裡很暖和，而且喜歡購物的他也不會覺得走路很辛苦。而和朋友聊天時一定會練習到「R」開頭的音。尤其是眼鏡賣場的山根先生，幾乎每天都會和他聊天，我就趁那時去購物。

護士總是會半開玩笑地向醫師報告：「他們又買了一個蛋糕回來」、「他吃了很多很大的葡萄」，因此我們總是說我們要去「吃一些好吃的」，就這樣持續去百貨公司復健了好一段時間。三個月後，雖然還是有些搖搖晃晃，但他總算能靠自己行走了。

順利出院時，院長對我說：

「配偶照顧總是狠不下心、媳婦照顧又會有所顧慮，還是女兒照顧最好。還好你先生過世了，你才能照顧植田老師。」

我不知道他是在稱讚我還是在挖苦我，但他也是家父的攝影同好，我想他應該是真心為家父能重拾相機一事感到高興。

選自《小傳記》系列，1974-85

選自《小傳記》系列，1974-85

植田正治寫真美術館

植田正治寫真美術館位於《出雲國風土記》亦曾記載的鳥取最高峰——大山的山腳邊。

美術館的後方是一片水質清澈的水池，名為「福岡堤」，是農業用水池。在晴朗無風的日子，大山會鮮明地映照在水面上。不知道從什麼時候開始，此處「倒過來的大山」變得為人所知。家父與其攝影同好非常喜歡這裡，經常一起造訪。家父近八十歲時聽聞「倒過來的大山」旁邊的土地要出售，他說：「真想在這裡蓋一間附設畫廊的別墅。」

雖然我很驚訝，但很快就贊成了。

家父一聽到其他人的讚美，就會很開心的將作品送給對方。他也不擅管理負片，因此我想可以利用這個大好機會集中管理他的作品。

我和充商量後，整個計畫的規模一口氣擴大許多——我們打算在那附近蓋一個藝術村，而其中一棟是家父的畫廊。也有企業願意投資，但還在設計階段時，日本經濟就面臨泡沫化的危機……計畫就此停擺。

當我們打算依照一開始計畫的，蓋一間附設畫廊的別墅就好，救世主出現了——岸本町（現今的伯耆町）期待大山可以促進當地的觀光，願意協助興建美術館。因此我們決定以捐出土地與所有作品為條件，在此設立美術館。

儘管山形縣酒田市有土門拳先生的紀念館，但植田正治寫真美術館是日本第一間掛個人名的寫真美術館——家父對此感到十分高興。然而他說，當我們將所有作品送往美術館，他還是有女兒出嫁時那種寂寞、空虛的心情。

前往美術館的人一定很驚訝，因為四周什麼都沒有，只有大山茂密的森林和綠油油的田地。以水泥興建的美術館就這樣矗立其中，造型就像是四片相連的凸面鏡──這是由出生於島根縣的建築師高松伸先生設計，據說他的靈感來源是家父的代表作〈少女四態〉。由於美術館的背景十分單純，有時候真的看起來就像站成一排的四名少女。

事實上，〈少女四態〉的負片與原始印樣已經消失很久了。沒想到當我們將作品送往美術館，竟找到了持有〈少女四態〉原始印樣的人。原來是家父發表〈少女四態〉時，有一名關西地區的攝影同好大力稱讚了這張照片。因此家父一如往常地說：「來，這張印樣送你。」那人後來過世了，是他的太太特地將印樣歸還。對美術館來說，那是非常珍貴的收藏。

家父特別請高松先生在美術館裡設計了「相機的房間」。牆壁上設置了巨大的相機鏡頭，只要打開鏡頭的蓋子，對面牆上就會成像出「倒過來的大山」。走進這個房間，會覺得自己好像縮小了，才能身處相機內部。家父每次想到此事，就會露出惡作劇般的笑容。

一九九五年三月底，因腦中風住院的家父順利出院，而美術館預計在同年九月開幕。因此家父出院後便立刻接受許多電視、雜誌的採訪。隨著開幕時間接近，他變得更加忙碌。因此在上午採訪和下午採訪之間，我會帶他到醫院打點滴，讓他好好地躺在床上休息兩個小時。

接受採訪時回答問題，不僅能活化腦細胞也能使嘴巴充分運動。因此儘管接受採訪對老人家來說十分吃力，但我想家父的語言障礙之所以能恢復，都

是託美術館之福。

曾有稀客造訪美術館。

有一天，家父在《童曆》系列中拍攝的對象悄然來訪。當時過年他跟著家父去逛農具市場，家父還給他買了一台飛機的這個孩子如今已經過了而立之年。家父非常感動地說：「我一下子就認出你了，因為你和你爸爸長得一模一樣。」

此外曾有一名年輕女性帶著家父的攝影集《小傳記》前來，指著其中一張照片對家父說：「這是我」。原來對方是家父前往大山小學分校攝影時認識的小百合小姐。小時候非常可愛的小百合小姐現在在米子信用金庫工作。

對持續在故鄉攝影並在故鄉興建美術館的家父來說，這些是最值得高興的緣分。

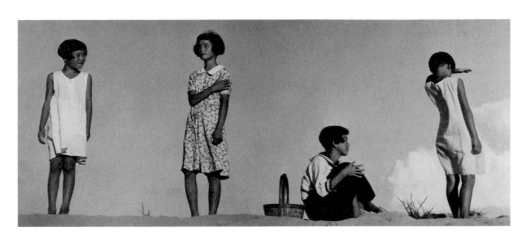

少女四態，1939

百年之前

家父結束腦中風的復健並順利出院後，我便決定搬回境港老家，與家父一同生活。我的先生已過世約十年，孩子們也各自獨立，因此我可以自由行動。

從以前到現在，家父對攝影的熱情完全沒有改變。唯一不同的地方是，他上了年紀後，吃了晚餐就會立刻睡著。

不過每次到了午夜十二點我正要就寢時，家父就會起身，慢慢坐進暖桌裡寫稿。旭日東升後，他會在餐桌拍攝靜物。到了早上十點，他就和生病前一樣前往植田相機米子店，與攝影同好一起外出攝影。家父自從十幾歲擁有第一台相機以來，就一心一意地投入攝影。

攝影工作也一如往常。每個月家父都會前往東京擔任攝影雜誌的評審、或受邀至日本全國各地舉辦演講與工作坊。只是他的腳變得有些不方便，因此由我充當他的司機。攝影時，我的脖子總是會掛著兩三台相機，亦步亦趨地跟著家父。底片拍完後，家父會將相機交給我，由我更換底片。而且家父會要求我帶著各式各樣的道具。說真的，有時候我也會覺得不耐煩。不知不覺間，我竟扮演了助理、司機、管家、看護與女兒這幾種角色。

我曾在一本書上看過——軍人就算被擊斃也不會放開手中的武器，我當時就說：「家父應該一直到往生都不會放開手中的相機，就這樣嚥下最後一口氣。如果可以那樣就太好了。」家父的攝影同好聽到我這麼說都很驚訝：「因為你是女兒，才能冷靜地說這些話。」

一想到過去如此熱鬧的房子只剩下家父和我兩個人，我就覺得非常寒冷。

而我鑽進暖桌和家父聊天的時間越來越多。

「那時候真的無法想像現在會這麼寂寞……」

「一直到現在，我都可以從事自己喜歡的攝影，並受到大家的稱讚。我的人生真的非常幸福。以前曾有人邀請我去東京攝影，但我實在無法放下家人。如果我當時去了東京，就沒有現在的我了。」

家父會回憶過去，也會天外飛來一筆地說：「我還有好多新點子，說不定我可以拍到一百歲。」我每次聽了都會以平時的口氣說：「爸爸一百歲的時候，我就是七十五歲的老奶奶了。我可沒有自信到時候還可以照顧你。」

我們一起生活了五年。第五年的七月四日，當家父準備出門拍攝唐招提寺的佛像，便因急性心肌梗塞發作而病倒。不知道為什麼，當時我也失去意識。當我在醫院的病床上醒過來，前往家父所在的加護病房，護士說：「老先生一聽到和子小姐的聲音就有反應了。」沒多久，家父便斷氣了。爸爸，你真的一直工作到過世呢。

家父過世後一年，我收到好多他生前沖洗的相片。即使上了年紀、腳變得不太方便甚至是有些發燒，家父還是堅持每天都要攝影。他擁有創作的欲望，全心全意投入攝影七十二年──這就是我的爸爸。

UEDA'S FAMILY

PHOTO ALBUM

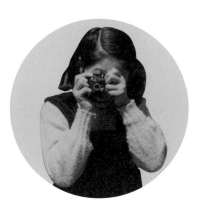

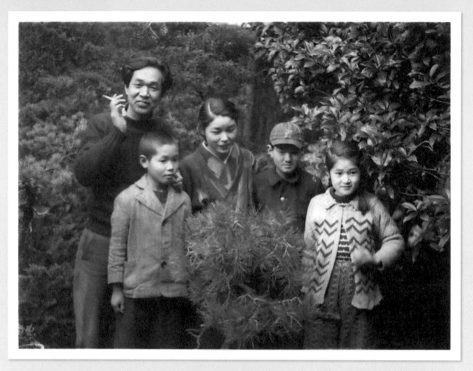

家父經常要求家人集合：「我要拍照，大家到院子裡來。」我想他是為了盡快將相機裡的底片拍完，好拿去沖洗吧。右起為我、汎、家母、充、家父。爸爸明明不抽菸的，拍照時卻拿起菸裝帥。

家父當馬，讓亨坐在背上。

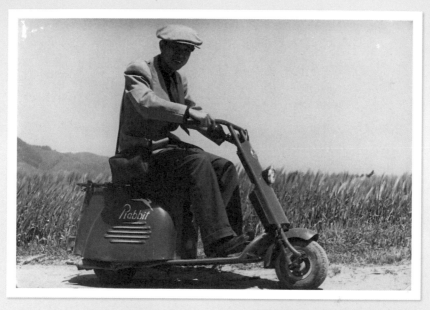

家父以麥田做為背景,騎著戰後日本製造而大受歡迎的「兔子速克達」(Rabbit Scooter)。想當然耳,他總是說:「我是鳥取第一個買『兔子速克達』的人。」

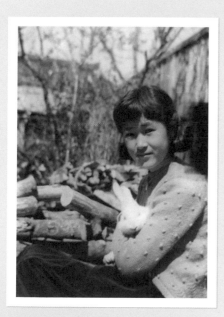

年約 13 歲的我抱著當時養的白兔。餵兔子吃胡蘿蔔時,胡蘿蔔的味道和兔子的味道混合在一起,真的很臭。所以後來我很討厭吃胡蘿蔔。

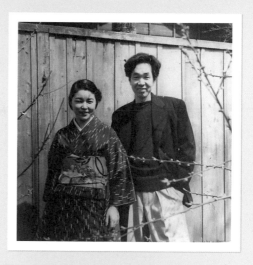

40 歲左右的家父與家母。他們會在這裡拍照,應該是因為梅花開了吧。我記得圍籬下方還有黃水仙。

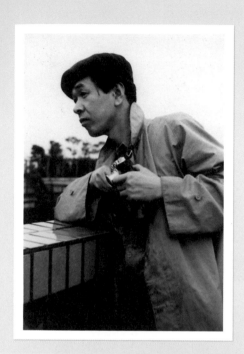

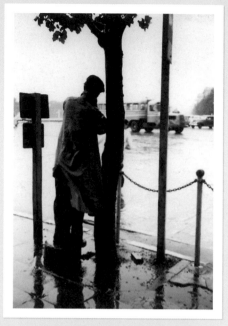

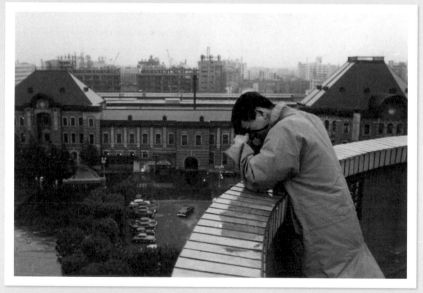

1947 年，家父參加攝影師社團「銀龍社」聚會時拍攝的照片。既然
畫面中出現東京車站，家父所在地應該是丸之內大樓的屋頂吧。

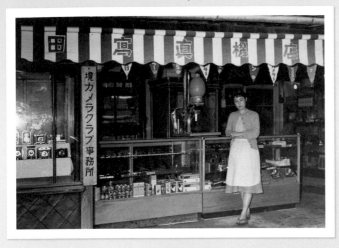

家母 1953 年前後攝於「植田相機店」前。旁邊掛著「境相機俱樂部事務所」的招牌。當時這一帶喜歡攝影的人都會在此聚會。

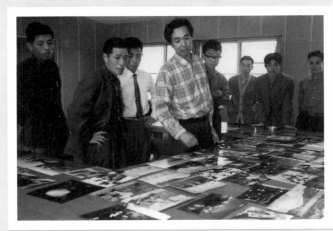

評審照片的情景。當時家父經常受託,前往日本各地評審照片。

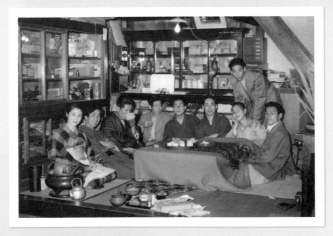

家父的攝影同好經常在這個有下嵌式暖桌的房間聚會。這是攝影師綠川洋一從岡山前來時拍攝的照片,左起為家母、家父與綠川先生。

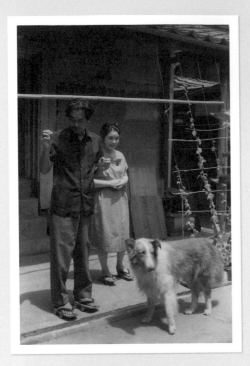

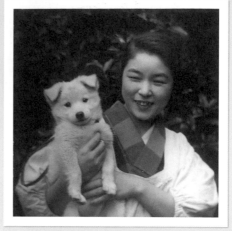

↑我們養的第一隻狗是狐狸犬波比。家父、家母還有我們幾個小孩都很喜歡狗狗。

←我們家的院子裡還有一隻柯利牧羊犬。我們曾經在倉庫前面和狗狗一起玩。

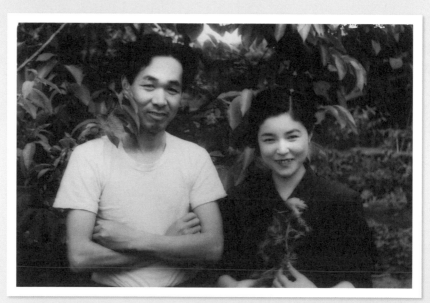

我想家父一定是因為害羞，才請家母一起入鏡吧。家父穿的不是Ｔ恤，而是內衣。家父真的很怕熱。

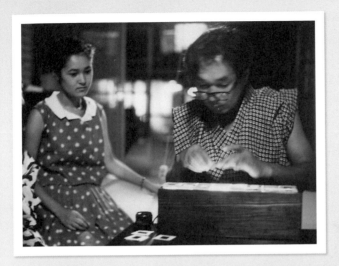

攝於 1958 年前後。這個燈箱
由手很巧的朋友以杉木板、
磨砂玻璃製作。當時只要家父
說：「好，下一張」，我就會
將下一張正片交給家父。

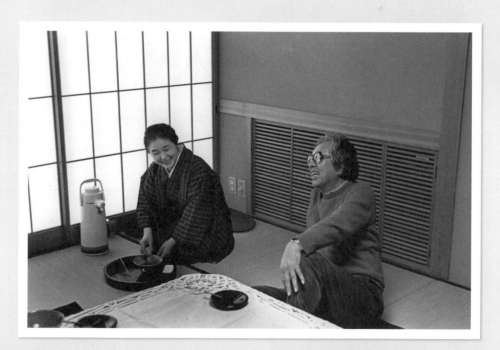

1981 年，我們在距離末廣町老家車程 5 分鐘處蓋了新居，而這是家父、家母攝
於新居的照片。家父、家母仍住在老家，只是會在此招待客人。©池本喜巳

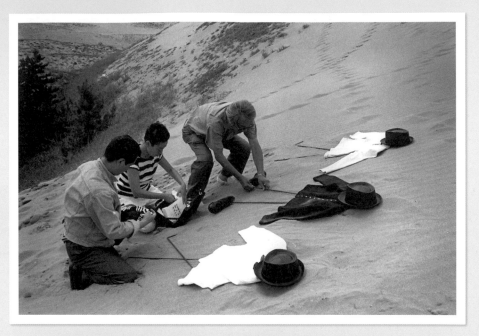

agnès b. 委託全球 64 名攝影師製作攝影集，家父為獲邀攝影師之一。©池本喜巳

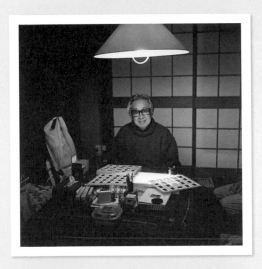

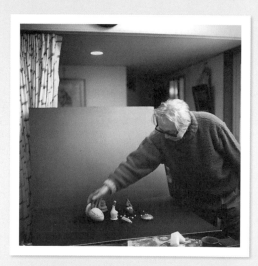

一走進老家，就會看見這個兩坪多有下嵌式暖桌的
房間。家父很喜歡這個房間，總是在此挑選負片。
©池本喜巳

1994 年。家父為了拍攝靜物，而在自家餐桌上放置
自製的小型攝影天幕。©池本喜巳

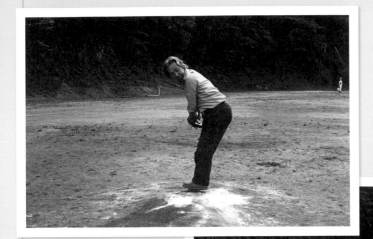

因攝影而路過小學時，家父會和孩
子們一起玩傳接球。儘管家父自稱
會打棒球、高爾夫球和網球，但究
竟球技如何呢？©安田孝

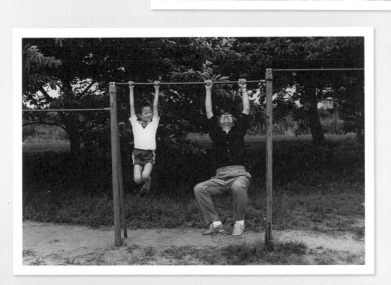

家父曾前往位於大山山腳
下的小學攝影。這間小學
只有 4 名學生，攝影後，
家父便和孩子們玩在一
起。©池本喜巳

年表

1913（大正2年）3月27日出生，是家中次男。父母親是在鳥取縣西伯郡町（現今境港市）經營鞋類製造零售業的植田常壽郎與美耶。

1919（大正8年）就讀境町尋常高等小學。漁獵立川文庫出版的書籍，憧憬插畫家高畠華宵。

1925（大正14年）就讀鳥取縣立米子中學。從中學三年級起熱衷攝影，經常在自家廚房的壁櫥裡製作127型底片（40×65毫米）的印樣。

1929（昭和4年）第一次請家人購買相機——日本生產的127型底片相機。隔年放棄就讀美術學校，再請家人購買德國生產的Tessar F4.5蛇腹相機。

1931（昭和6年）中學畢業後，全心投入攝影。以〈海濱少年〉第一次入選雜誌《CAMERA》十二月號當月佳作。

1932（昭和7年）於東京日比谷的美松百貨店寫真室學習後，於東洋寫真學校進修三個月。返回老家後，開始經營「植田照相館」。

1935（昭和10年）與白石紀枝結婚。

1937（昭和12年）受石津良介邀請，成為中國攝影師社團共同創辦人。長男汎出生。

1938（昭和13年）長女和子出生。受徵召進入松江連隊，但當天就返回老家。

1940（昭和15年）次男充誕生。

1943（昭和18年）進入山口縣的光海軍工廠，因營養失調而返回老家。之後第二次受徵召，也是當天就返回老家。

1944（昭和19年）三男亨出生。

1947（昭和22年） 與綠川洋一一同參與攝影師社團「銀龍社」。

1949（昭和24年） 於雜誌《CAMERA》十月號發表家庭照片《家庭》系列。

1950（昭和25年） 與山陰地區經常在植田家聚會的新銳攝影師們組織攝影師社團「娛樂派」。

1958（昭和33年） 以作品〈雪面〉參與愛德華・史泰欽（Edward Steichen）於紐約現代美術館（MoMA）企畫的攝影展。

1971（昭和46年） 發行攝影集《童曆》。

1972（昭和47年） 於米子市東倉吉町與建三層樓的建築──一樓為「植田相機店」、二樓為咖啡館「茶蘭花」，三樓則是「U畫廊」。之後以此為據點，組織「U社團」。這一年遠赴歐洲，是第一次出國旅行。

1975（昭和50年） 就任九州產業大學藝術學部寫真科講師，待遇比照教授（1975-1994）。

1978（昭和53年） 受邀參與第9屆亞爾國際攝影節（Les Rencontres de la Photographie）。作品收藏於法國國家圖書館。

1983（昭和58年） 妻子紀枝過世。與次男充合作時尚攝影《砂丘》系列。

1984（昭和59年） 因心肌梗塞而住院。

1987（昭和62年） 受邀參與第18屆亞爾國際攝影節。

1995（平成7年） 因腦中風而住院。位於鳥取縣西伯郡岸本町（現今伯耆町）的植田正治寫真美術館開幕。

1998（平成10年） 榮獲法國藝術文化勳章。

2000（平成12年） 7月4日，因急性心肌梗塞過世（亨壽87歲）。

後記

如果家父仍在世，今年就一百歲了。儘管他享壽八十七歲，但他生前經常說：「我要一直拍到一百歲！」所以我想盛大慶祝他的一百歲冥誕。

出席家父的攝影展時，經常有人對我說：「你就是 KAKO 吧？」因為每當小時候的我出現在照片中，家父就會以「KAKO」來命名。因此許多人誤以為「KAKO」是我的小名，但事實不然。我在家裡是「和子」（KAZUKO）、平時朋友叫我「小和」（KAZUCHAN），「KAKO」只能說是我在家父作品中的藝名。

我的記憶最早可以回溯至一九四二、四三年，當時我已經常常出現在家父的照片中。我們家桌上總是有負片、裸體寫真集隨意擺放，日常生活中的對話也都脫離不了攝影。家父不時會要求我擔任他的模特兒，而我習以為常。

家父極具遊戲與實驗精神，因此和他一起行動總是十分有趣。

我十九歲時離開鳥取，前往東京就學。之後結婚，因全心育兒而疏於親近中年時期的家父。家母過世後，我變得較常回老家，因此又開始接觸「熱衷於攝影的爸爸」——基於上述理由，這本書內容偏重我的童年與家父的晚年。

尤其是家父因腦中風而病倒後，我搬回老家與他同住。一直到他過世前五年，我幾乎是隨侍在側，陪伴著家父攝影。家父與我總是在聊天，現在回想起來，甚至會覺得不可思議：「怎麼有這麼多話可以講？」不過從我小時候開始，家父每天都會忍不住毫無保留地告訴我們那一天發生了哪些事。

關於這一點，我完全遺傳了家父的特質。說不定家父在天上看了這本書，會很傻眼地說：「和子，你怎麼連這種事都告訴大家啊？」

這本書介紹了許多家父的作品，包含一些未曾公開的照片，這些都與我的回憶有關。

家父生前會自己整理負片。一九七一年，家父首本攝影集《童曆》付梓，在那之前，他沒有出版過作品集。相信他一定也希望如果有機會，可以發表他過去拍攝的照片。這一次，我從一九三五年到一九五五年的照片中，選了我很懷念的。令我驚訝的是，原來很多家父初期的作品已經有「植田調」的風格。希望可以讓更多人看一看我們樸實無華的故事與家父的照片。

二○一三年二月

增谷和子

增谷和子（1938-2018）

一九三八年出生於鳥取縣西伯郡境町（現今的境港市），為攝影家植田正治的長女，也是〈KAKO〉、〈爸爸、媽媽與孩子們〉、〈KAKO與MIMI的世界〉、〈我們的母親〉等植田作品的模特兒。一九六二年與增谷牧夫結婚，育有一男一女。一九九五年起返回故鄉境港與邁入晚年的植田一同生活，除照料植田的生活起居，亦身兼植田的司機、助理等工作。曾任植田正治事務所代表人。

植田正治（1913-2000）

一九一三年出生於鳥取縣西伯郡境町（現今的境港市）。自中學起醉心於攝影，並於一九三二年前往東京，於東洋寫真學校進修。十九歲返回故鄉境港，開始經營「植田照相館」。爾後積極發表作品，終其一生以山陰地區為舞台，以家人與當地人為模特兒拍攝前設定好場景的作品。其作品營造獨特的世界，而有「植田調」之稱。二〇〇〇年過世。曾出版《童曆》、《植田正治小傳記》、《植田正治攝影集：當風穿過》（植田正治写真集：吹き抜ける風）、《我的相簿》（僕のアルバム）、《攝影與我》（写真とボク）、《植田正治的世界》等作品集。

譯者 賴庭筠

政大日文系畢業。媽媽／中日口筆譯／日語教學／採訪／撰稿／選書／數位策展編輯。堅信「人生在世，開心才是正途」。持續累積相關經驗，於從事筆譯第十三年時突破120本譯作，並展開全新的嘗試。聯絡請洽臉書專頁「賴庭筠：勇介的花兒」或電子郵件：hanayusuke@gmail.com

攝影
植田正治

企劃・採訪・撰文
金丸裕子

企劃・編輯
大西香織

編輯協力
植田正治事務所
植田正治寫真美術館

日文版責任編輯
日下部行洋（平凡社）

日文版美術設計
重實生哉

本書首次公開的照片選自植田正治過世後才發現的負片。由植田正治事務所監製、增谷和子女士挑選，不經過裁切而直接印刷。同時在不影響主題、基調的範圍內，以數位技術處理霉斑與傷痕。

植田正治的寫真世界

女兒眼中的攝影家人生

カコちゃんが語る　植田正治の写真と生活

KAKOCHAN GA KATARU UEDA SHOJI NO SHASIN TO SEIKATSU

by Kazuko Masutani

© Kazuko Masutani 2013

All rights reserved.

Originally published in Japan by HEIBONSHA LIMITED, PUBLISHERS, Tokyo

Chinese (in Complex Chinese character only) translation rights arranged with Heibonsya Limited, Publishers, Japan

特別感謝— Shoji Ueda Office、Each Modern 亞紀畫廊

作　　者　增谷和子
譯　　者　賴庭筠
封面設計　白日設計
內頁設計　白日設計
內頁構成　詹淑娟
校　　對　劉鈞倫
執行編輯　柯欣妤
行銷企劃　郭其彬、王綬晨、邱紹溢、陳詩婷
總編輯　　葛雅茜
發行人　　蘇拾平

出版　　　原點出版 Uni-Books
　　　　　Facebook：Uni-Books 原點出版
　　　　　Email：uni-books@andbooks.com.tw
　　　　　10544 台北市松山區復興北路333號11樓之4
　　　　　電話：（02）2718-2001 傳真：（02）2719-1308

發行　　　大雁文化事業股份有限公司
　　　　　10544 台北市松山區復興北路333號11樓之4
　　　　　24小時傳真服務 （02）2718-1258
　　　　　讀者服務信箱 Email：andbooks@andbooks.com.tw
　　　　　劃撥帳號：19983379
　　　　　戶名：大雁文化事業股份有限公司

初版一刷　2020年1月

定價　　　480元
ISBN　　　978-957-9072-59-5
版權所有・翻印必究（Printed in Taiwan）
ALL RIGHTS RESERVED　缺頁或破損請寄回更換
大雁出版基地官網：www.andbooks.com.tw（歡迎訂閱電子報並填寫回函卡）

國家圖書館出版品預行編目(CIP)資料
植田正治的寫真世界 女兒眼中的攝影家人生 / 增谷和子著；賴庭筠譯.--初版.--臺北市：原點出版：大雁文化發行，
2020.01　208面；17×22公分　ISBN 978-957-9072-59-5(精裝)
1.植田正治 2.攝影集　958.31　108020448